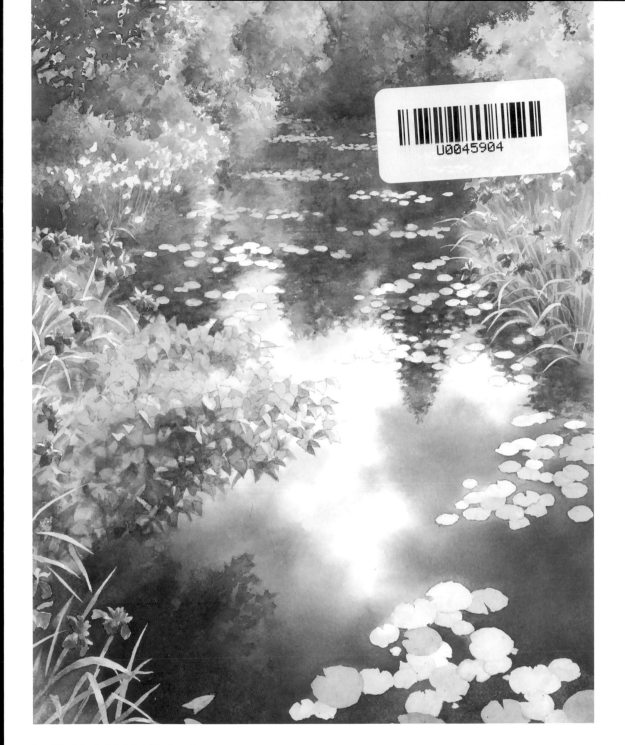

初學者也能快速上手！

透明水彩風景技法

星野木綿／著　曹茹蘋／譯

以透明水彩描繪美麗的大自然

向天空舒展延伸枝枒的森林樹木，水藻和蓮花漂浮其上的半透明池塘，仔細一瞧，到處都開著小花的原野等等。你會如何用透明水彩表現美麗的景色呢？藉由重疊上色呈現出複雜的景色；重複遮蓋以畫出濃密的草叢；疏落地打上水，讓顏色渲染；畫出柔軟的樹葉……雖然有時也會失敗，但我認為反覆嘗試的過程是最有充實感的。

透明水彩雖然有各式各樣的技法可以運用，但由於具有透明性，因此畫到一半若失敗就很難以修正。要畫出顏色不混濁、色澤漂亮的水彩畫，有計畫地一步步描繪非常重要。

本書為了讓初學者也能按部就班地慢慢畫出來，以淺顯易懂的方式說明了調色和重疊的步驟。

另外，Part1是分成近景、中景、遠景，介紹描繪風景畫時植物的各種表現方法，Part2則是介紹完成作品的應用方式。本書最後還附上描圖用的草稿。

但願本書能夠讓各位從描繪水彩畫中得到更多樂趣，並且在作畫時有所助益。

星野木綿

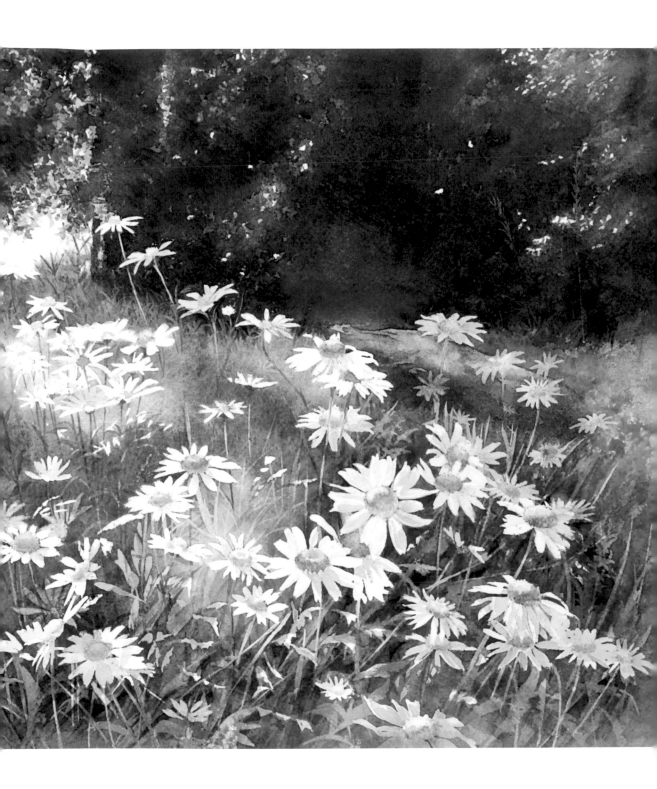

速查索引

近景 24

樹

沐浴在光中的樹葉
24

草

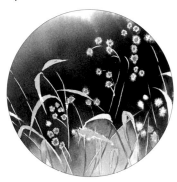

逆光的枯草
26

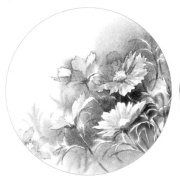

茂密的野草
28

花

群生的大波斯菊
30

小花與瑪格麗特
32

其他作品
白樺葉、柵欄上的玫瑰、大星芹、
紅菽草、黑莓、大飛燕草
36

中景 38

樹

紅葉樹林
38

初夏的樹木
40

草

初秋的草叢
42

花

玫瑰花叢
44

花朵盛開的櫻花樹
47

其他作品
幽暗的森林、雨天的玫瑰、密生雜草、
針葉樹、忍冬、草原的蒲公英
50

遠景 52

樹

草

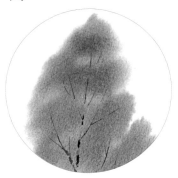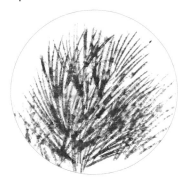

融入背景的樹

52

融入背景的草

57

花

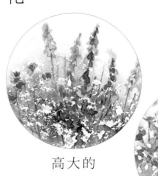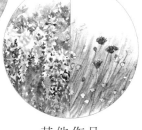

高大的
花朵

60

色彩繽紛的花田

62

其他作品

朦朧的樹、冬之樹、
幽暗的樹叢、秋之森、
結實的樹木、綠色草叢

64

其他作品

紫藤、菖蒲、花田

66

天空與植物 68

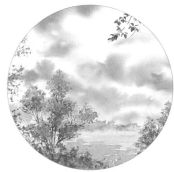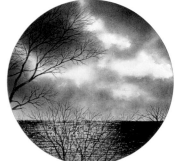

藍天與樹木

68

夕陽下的大海與樹叢

72

其他作品

夕陽景色、下雪天、公園、山頂眺望

76

水邊與植物 78

雨中湖泊
78

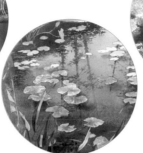

倒映樹影的蓮花池
82

溪谷
86

其他作品
溪流、綠色水面、夏季傍晚
90

庭園與植物 92

花之門
92

小庭院
96

其他作品
春天的庭院、大飛燕草小徑、
北方庭園、小橋
100

原野與植物 102

野地的瑪格麗特
102

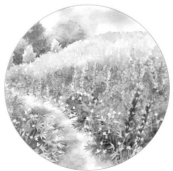

魯冰花山丘
107

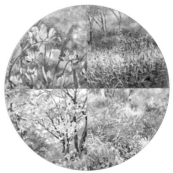

其他作品
蓮花田、櫻花園、野地的大薊、草影
112

以透明水彩描繪美麗的大自然 2

速查索引 4

在作畫之前

基本用具 10

本書的主要技法 12

水裱畫紙 14

本書所使用的混色 16

臨摹草稿 18

描繪草稿 20

part 1 掌握近景、中景、遠景

何謂近景、中景、遠景 22

近景 24

樹

沐浴在光中的樹葉 24

草

逆光的枯草 26

茂密的野草 28

花

群生的大波斯菊 30

小花與瑪格麗特 32

其他作品 36

中景 38

樹
紅葉樹林 38
初夏的樹木 40

草
初秋的草叢 42

花
玫瑰花叢 44
花朵盛開的櫻花樹 47

其他作品 50

遠景 52

樹
融入背景的樹 52

草
融入背景的草 57

花
高大的花朵 60
色彩繽紛的花田 62

其他作品 64

part 2 描繪風景 ————

天空與植物 68
藍天與樹木 68
夕陽下的大海與樹叢 72

其他作品 76

水邊與植物 78
雨中湖泊 78
倒映樹影的蓮花池 82
溪谷 86

其他作品 90

庭園與植物 92
花之門 92
小庭院 96

其他作品 100

原野與植物 102
野地的瑪格麗特 102
魯冰花山丘 107

本書刊載的草稿 114

基本用具

以下介紹描繪透明水彩畫時,需要準備的基本用具。

排筆
用於水裱畫紙和大面積上色。

面相筆
畫日本畫用的筆。筆尖很細,非常適合用來描繪細節部分。

圓頭筆
可透過調整力道的大小,畫出或細或粗的線條。

豬毛筆
由於豬毛很硬,因此可以用於乾畫法(P.13),或是去除已經塗上的顏料。用剪刀將筆尖剪掉使用。

尼龍筆
很有彈性,沾水或留白膠來畫線條很方便。

鉛筆
除了用來描繪草稿,上色時亦可用來補圖。

塑膠橡皮擦
用來徹底擦除草稿等。只要將邊角削尖使用,連細小部分都能擦乾淨。

軟橡皮擦
用來擦淡草稿。因為如黏土般柔軟,所以不易傷到畫紙。

遮蓋用的工具
留白膠、遮蓋膠帶、肥皂皆是用於遮蓋(P.12)時的工具。

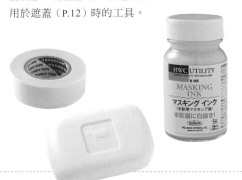

大、小噴霧器
用來軟化已經硬掉的顏料、進行濕畫法(P.12),或是將顏色渲染。噴霧器(大)適用於想要大範圍或均勻噴灑時,噴霧器(小)則建議用於小範圍,以及想要控制暈染方向時。

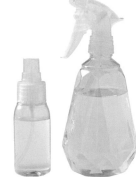
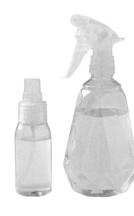

顏料

透明水彩顏料。本書是使用右方的 26 色顏料。Imidazolone Lemon 和 Cerulean Blue 是好賓公司（HOLBEIN）出產的，其他顏色則是使用溫莎＆牛頓（Winsor & Newton）的產品。

調色盤

有鋼製、鋁製、塑膠製等種類。塑膠製的價格便宜又輕巧，很推薦初學者使用。

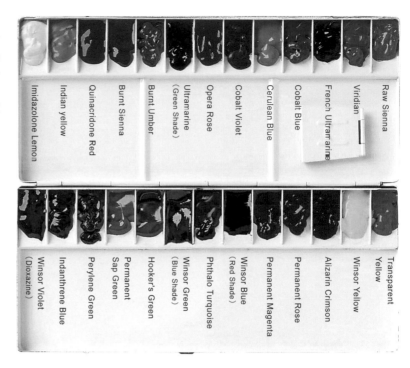

Imidazolone Lemon / Indian yellow / Quinacridone Red / Burnt Sienna / Burnt Umber / Ultramarine (Green Shade) / Opera Rose / Cobalt Violet / Cerulean Blue / Cobalt Blue / French Ultramarine / Viridian / Raw Sienna

Winsor Violet (Dioxazine) / Indanthrene Blue / Perylene Green / Permanent Sap Green / Hooker's Green / Winsor Green (Blue Shade) / Phthalo Turquoise / Winsor Blue (Red Shade) / Permanent Magenta / Permanent Rose / Alizarin Crimson / Winsor Yellow / Transparent Yellow

盤子

除了調色盤外，若能備有梅花盤或小盤子，就能用較多的水溶解顏料，以及混合多種顏色，十分方便。

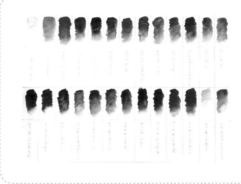

事先製作色卡

擠在調色盤上的顏料，顏色和實際畫在紙上乾掉後的不同。只要事先製作色卡，就能輕易想像上色後呈現的顏色深淺。

其他用具

G 筆
如果想要細細地塗上留白膠，那麼建議使用 G 筆。比一般的筆更便於描繪細節。

筆洗
用來裝水洗筆的容器。有專用隔板的款式，或是桶子、杯子等，不論選哪種都可以。可以多準備幾個，水變濁了就更換。

美工刀
用來削鉛筆、刮畫、打亮。

吹風機
要讓顏料停止渲染等時候，可以很方便地讓畫快速乾掉。

廚房用保鮮膜
用來保護不想上色的地方，或是沾取顏料進行蓋印法（P.13）。

面紙
用來擦掉顏料，或是暈染顏料。準備盒裝面紙，使用起來比較方便。

本書的主要技法

以下是本書經常使用的透明水彩的技法。先來好好熟悉一下吧。

濕畫法

透明水彩經常使用的基本技法。一開始先塗上水（或是以較多水分調開的顏料），然後趁未乾時再塗上顏料。顏料會在一開始塗上的水上擴散開來，呈現出暈染的感覺。

1 塗上以較多水分調開的顏料。

2 趁 1 未乾時，迅速將其他顏色渲染開來。

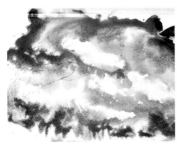

3 再次將其他顏色渲染塗開。

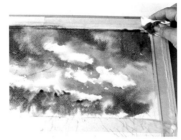

4 用面紙將多餘的顏料吸掉。

5 讓整體徹底乾燥。

遮蓋

也就是留白。用留白膠或遮蓋膠帶保護不想上色的部分，之後再塗上顏料。

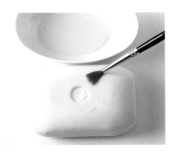

1 為了避免留白膠黏在筆上，要先讓筆沾上肥皂。

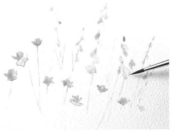

2 在不想上色的部分描繪留白膠。

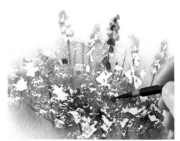

3 在背景上色。待整體完全乾燥後去除留白膠，並在細節部分上色。

灰色調單色畫

先描繪好陰影部分，之後在上面疊上鮮豔顏色的畫法。
能夠保有透明感，同時呈現立體感和複雜的顏色。

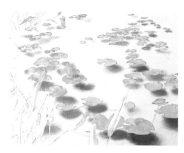

1 用灰色為蓮花的影子打底。

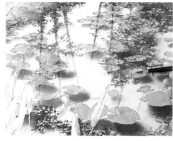

2 用深褐色為樹幹和葉影打底。

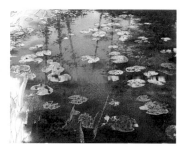

3 待整體完全乾燥後，以避免將1、2畫好的地方溶解的輕柔筆觸，從上方開始畫上水藍色。

乾畫法

幾乎不使用水的畫法。用面紙吸取筆上的水分，像是輕輕擦過似地塗上顏色。

1 用筆沾取顏料，用面紙吸收水分。

2 用筆以輕擦的方式描繪。在這裡是要表現出木紋的質感。

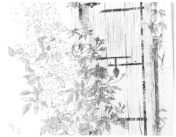

3 改變輕擦方式和顏色深淺，繼續描繪。

潑濺法

用筆或牙刷沾取顏料，接著用手指摩擦或敲打，讓顏料噴濺出去。可以不規則地上色。

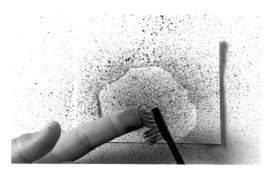

用牙刷沾取顏料，再利用手指摩擦使顏料噴濺。

蓋印法

用紙團或保鮮膜等沾取顏料，蓋印在畫紙上。能畫出比用手畫時更不規則的圖案。

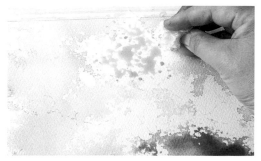

將保鮮膜揉成一團後沾取顏料，像在蓋印章般地壓在畫紙上，表現出葉子的樣貌。

水裱畫紙

透明水彩是使用大量水分描繪的畫法。一旦重複塗抹顏料，
畫紙就會因水分而扭曲歪斜。所謂水裱畫紙，是用水將畫紙
弄濕後貼在板子上，以防止扭曲歪斜的手法。

準備事項

裁出 4 條比紙張
大小稍長（2cm
左右）的水黏性
膠帶備用，長寬
兩側各 2 條。

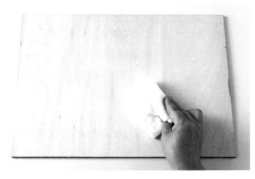

1 用濕毛巾擦拭畫板。

POINT 特別是剛買回來的新畫板很容易
掉色，可能會弄髒畫紙。畫板是選用 4mm
的椴木化妝合板，可以請家居賣場幫忙裁
切。

2 為了方便辨別畫紙的正面，一開始先做
上記號。

POINT 根據畫紙性質不同，有些不容易
分辨正反面。

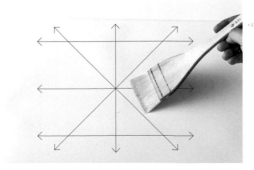

3 用排筆朝縱橫斜方向放射狀地塗上清
水。為了避免紙張變皺，要由內而外地
移動排筆。

如果畫紙邊緣捲起來，就表示畫紙還沒有均勻地
吸收足夠的水分。要重複塗上水，直到畫紙邊緣
變平坦為止。

4 將畫紙放到畫板上。

5 用手由內而外以放射狀按壓，將畫紙確實延展撫平。

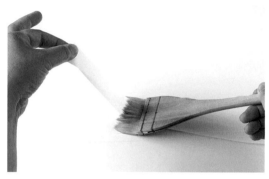

6 用排筆在長邊的水黏性膠帶上塗上水分。

POINT 以排筆按壓固定住膠帶，然後用左手將膠帶抽出來，這樣做比較方便。

7 貼上 6，將畫紙固定在畫板上。

POINT 從長邊開始黏貼。

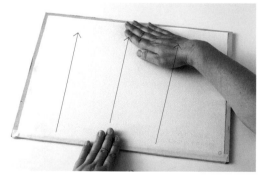

8 用手將紙朝相反側延展撫平，接著再貼上另一條長邊的膠帶。

9 其餘 2 邊的做法和 6 ～ 8 相同。用面紙或毛巾按壓，使其緊密貼合至沒有不服貼的地方。待紙張確實乾燥之後再開始作畫。

本書所使用的混色

以下介紹描繪本書的風景時所使用的混色，以及推薦的混色。
請各位盡量多方嘗試混合多少分量會變成何種顏色。

綠色 描繪植物時最常使用的顏色

清淡而鮮豔

用於光線照射下的近景植物，或者稀釋後用於遠景。

Permanent
Sap Green
+
Imidazolone Lemon

Hooker's Green
+
Transparent
Yellow

Permanent
Sap Green

清淡而沉穩

用於遠景的樹木和森林。

Windsor Blue
+
Transparent
Yellow
+
Alizarin Crimson

Ultramarine
+
Transparent
Yellow
+
Alizarin Crimson

帶有深度

用於近景的植物。

Transparent
Yellow
+
Cerulean Blue

6
+
少量Opera Rose

Transparent
Yellow
+
Cobalt Blue

帶有分量感的暗色

用於近景植物的陰影部分。

Permanent
Sap Green
+
French
Ultramarine
+
少量
Alizarin Crimson

8
+
少量Opera Rose

Transparent
Yellow
+
French
Ultramarine

10
+
少量Opera Rose

褐色～灰色 用於樹幹、地面、建築等

Viridian
+
Permanent
Magenta

French
Ultramarine
+
Burnt Umber

Perylene Green
+
Cobalt Violet

Indanthrene Blue
+
Burnt Umber

Quinacridone Red
+
Viridian

水藍色 用於遠景的樹木、山巒、天空、水面

Windsor Blue
+
Transparent
Yellow
+
少量
Alizarin Crimson

Phthalo Turquoise
+
少量
Quinacridone Red

French Ultramarine
+
少量 Indian Yellow

Cobalt Blue
+
少量 Burnt Siennna

紅色～紫色

用於花朵的顏色、天空、枯草。

French Ultramarine
+
Opera Rose

Phthalo Blue
+
Opera Rose

Opera Rose
+
Transparent
Yellow

準備顏料

1 將要使用的顏料擠在調色盤上，使其乾燥。

2 要作畫之前，用噴霧器在硬掉的顏料上噴水，使其軟化。

3 用尼龍筆等較硬的筆沾取顏料。

4 在作畫之前準備好顏色。用水調開，事先準備多一點。混色要事先混合好。

臨摹草稿

草稿本來應該是要自己構圖，用鉛筆描繪出來的，不過為了想先練習上色、想要畫出本書
的作品，以及想要反覆練習的人，我在P.114刊載了主要作品的草稿。各位可以放大影
印，試著臨摹看看。以下會介紹3種臨摹方法。只要依照步驟描繪，就能找出各式各樣的
技法，各位不妨試著反覆練習看看吧。

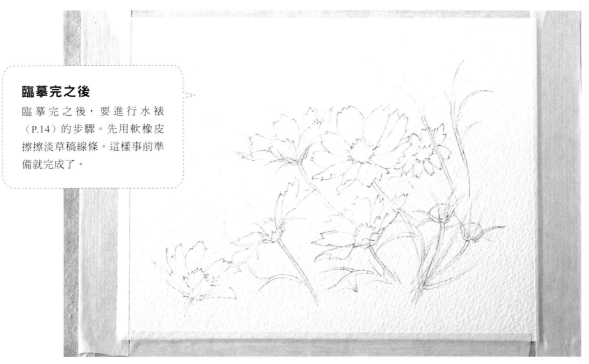

臨摹完之後
臨摹完之後，要進行水裱
（P.14）的步驟。先用軟橡皮
擦擦淡草稿線條。這樣事前準
備就完成了。

描圖方法① 使用透寫台

市面上有販售透寫台，是臨摹圖畫的專門用具，不過也可以自己簡單地製作。

1 放上按壓燈等平坦的燈具。用書或箱子
在左右兩邊堆出底座，然後放上壓克力
板即可。

POINT 燈可在百元商店裡買到。壓克力
板只要使用畫框上的壓克力板即可。

2 打開燈。在壓克力板上面，依照順序疊
上草稿、紙張，接著用削尖的鉛筆描圖。

POINT 使用 HB 或 B 的鉛筆，筆尖要削
尖。

描圖方法② 利用窗戶玻璃

這個方法是利用自然光的穿透效果。請在有陽光的時候進行。

1 依照順序將草稿、紙張重疊貼在窗戶玻璃上。

2 用削尖的鉛筆描圖。

製作複寫紙

如果使用市售的複寫紙，顏色會太深，因此建議可以用鉛筆自製複寫紙。

1 用 4B 以上筆芯顏色較深的鉛筆塗滿描圖紙，製作複寫紙。用面紙摩擦，讓鉛筆的粉末不再掉下來。

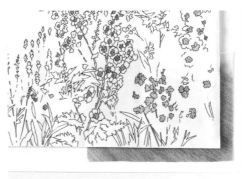

2 依紙張、1 的複寫紙、草稿的順序重疊。

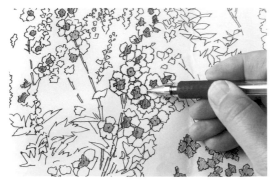

3 用有色的細原子筆描圖。

POINT 使用有色的原子筆，可以避免遺漏某處而沒有描繪到。

4 不時翻起來確認有沒有轉印到畫紙上。

描繪草稿

決定好構圖後，要從位置關係和大致的輪廓開始畫。

1 決定好構圖後，一邊視整體的平衡，一邊畫出基準線（決定景物位置時作為基準的線條）。輕輕握住鉛筆的上方，利用手腕的移動大致畫出來。

2 一邊確認畫面整體，一邊描繪出景物的角度和姿態。由於還在畫基準線的階段，因此可以只畫幾條線就好。慢慢畫出較大的輪廓。

3 以單純的形狀畫出花朵、背景裡的東西等等。決定好輪廓之後，再慢慢地畫出細節。

4 大致畫出基準線後，將鉛筆短握，畫出實線（實際的草稿線條）。

5 畫出細節處的形狀。

6 打好草稿後，用軟橡皮擦將線條擦淡。

part **1** 掌握近景、
中景、遠景

在畫風景畫時，可能有許多人會很煩惱，不曉得該用何種表現方式來畫哪個部分。在本章中，首先會分成近景、中景、遠景，個別介紹需要注意的重點。請一邊確認有哪裡需要留意，一邊試著描繪看看。

何謂近景、中景、遠景

如果要讓人從一幅風景畫中感受到空間的開闊感,確實將遠近區分並且畫出來十分重要。本書將分成近景、中景、遠景,解說呈現遠近感的表現方法。

遠景

位於遠處的部分。這次是利用濕畫法,畫出模糊的輪廓。顏色是利用混色,調出朦朧的色彩。顏色的濃淡也多半會比近景、中景來得淺。

本書雖然為了方便各位讀者理解,而分類成近景、中景、遠景,但實際上,有些畫中的近景也會模糊,或是將焦點擺在中景上,表現方式非常多樣。也有很多時候,未必會將焦點擺在近景上作畫,而是以中景或遠景的景物作為主角。本書在Part.2也會介紹那樣的作品。請各位先掌握基礎,之後再試著自由應用。

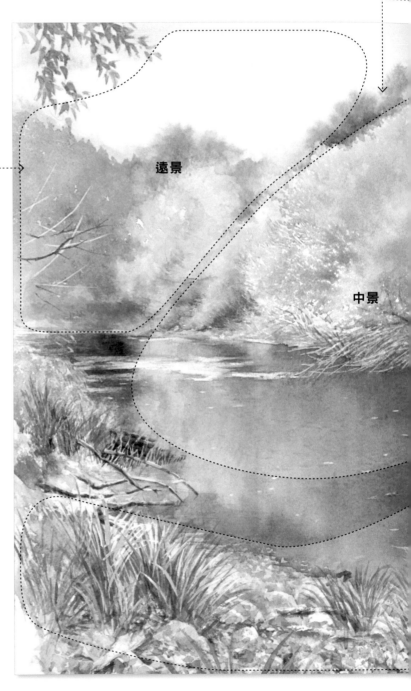

遠景

中景

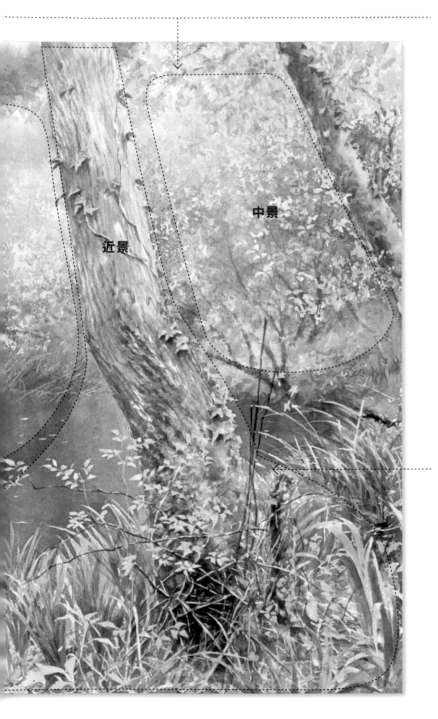

近景

中景

中景

近景和遠景中間的部分。藉由以留白膠遮蓋,或是噴水之後再上色的方法,柔和地加以描繪,不要畫出比近景更多的細節。

近景

最前面的部分。這幅畫的近景是樹根。這幅作品是將焦點擺在這裡,作為主角來描繪。樹皮、青苔、藤蔓、雜草等等,細緻地描繪呈現出質感和立體感。

樹 沐浴在光中的 樹葉

近景的重點在於製造出對比，並且提升彩度。在近景之中，也要讓前方物體的顏色較深，越往後走則越淺，藉此呈現出遠近感。

▶草稿P.114

樹葉的陰影色

A
- Ultramarine
- Permanent Sap Green
- 少量Alizarin Crimson

背景
- Transparent Yellow
- Windsor Blue
- Permanent Sap Green

明亮的樹葉

B
- Permanent Sap Green
- 少量Alizarin Crimson

C
- Imidazolone Lemon
- Windsor Blue

＊在開始作畫之前，先將所需的顏料擠在小盤子或調色盤上，放入較多的水分調開，這樣作業起來會順暢許多。要混色的顏料也要事先調好，做好準備（P.17）。

事前準備

1 描繪草稿。在光線照射到的部分，用筆或 G 筆塗上留白膠。

描繪陰影處的樹葉

2 用 **A** 畫上陰影處顏色較暗的樹葉。

POINT 因為這邊的樹葉是草稿未描繪的部分，所以可以輕鬆自在地畫。用筆尖收攏的筆，迅速畫出一片樹葉。

描繪背景

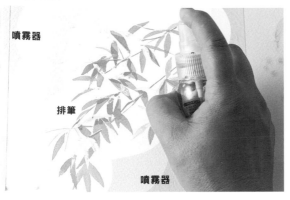

噴霧器

排筆

噴霧器

3 待留白膠乾了，就用排筆在背景部分刷上水。
之後使用噴霧器（小）四處噴水。

POINT 利用噴霧器模糊背景的邊緣。

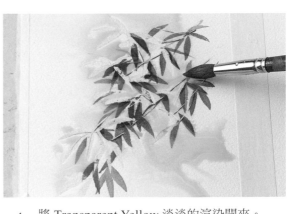

4 將 Transparent Yellow 淡淡的渲染開來。

POINT 在 3 刷上水之後，要在水分乾掉之前，
一口氣完成 4 和 5。

描繪樹葉

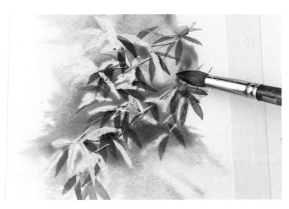

5 將 Windsor Blue 淡淡的渲染開來。

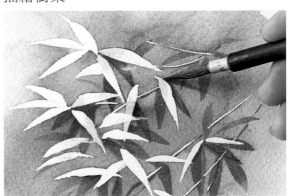

6 待整體完全乾燥，就用手指輕輕摩擦，將留
白膠剝下來。塗上淡淡的 Windsor Blue，為
光線照射到的樹葉製造深淺效果。

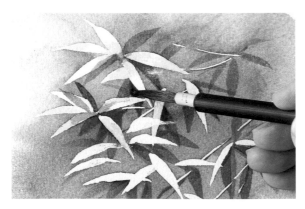

7 塗上 Permanent Sap Green，製造深淺效果。

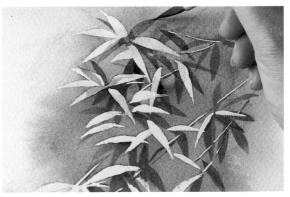

8 用 **B** 添上草稿中沒有描繪出來的樹葉。接著
疊上 **C** 和之前使用過的顏色，為整體進行最
後的調整。

草 逆光的枯草

清楚畫出草的種類和細節。遮蓋時要依草、葉、穗改變塗法。

▶草稿P.115

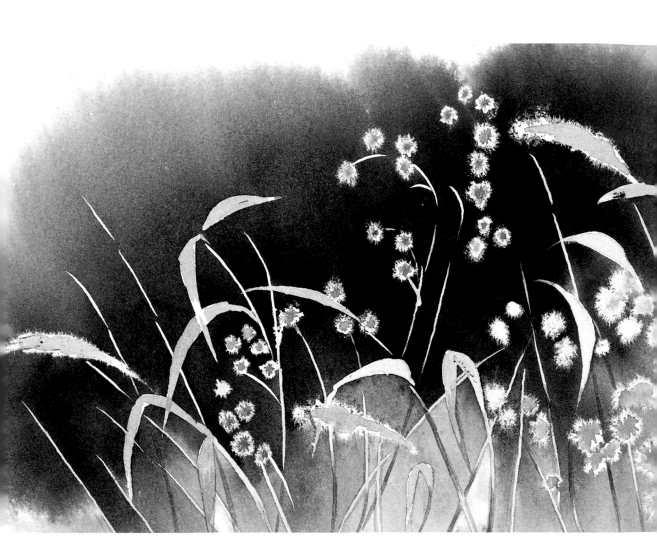

背景

A
- Perylene Green
- Alizarin Crimson

B
- Indanthrene Blue
- Alizarin Crimson

C
- Permanent Sap Green
- 少量Alizarin Crimson

穗

- Windsor Yellow

D
- Permanent Sap Green
- Indanthrene Blue

- Windsor Violet

草

- Permanent Sap Green

＊在開始作畫之前，先將所需的顏料擠在小盤子或調色盤上，放入較多的水分調開，這樣作業起來會順暢許多。要混色的顏料也要事先調好，做好準備（P.17）。

事前準備

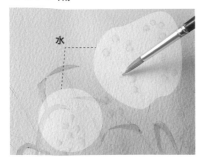

水

1 描繪草稿。在葉子上塗上留白膠。穗要先塗上水，再點上留白膠。

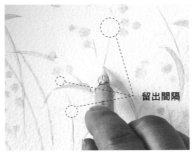

留出間隔

2 用 G 筆將細細的莖塗上留白膠。

POINT 為了方便背景部分的顏料塗抹開來，莖的留白膠要四處留出間隔。

描繪背景

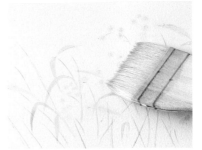

3 待留白膠乾了，就用排筆在整個背景部分刷上水分。

POINT 在水分乾掉之前，一口氣完成 4 〜 6。

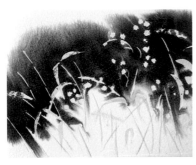

4 在背景部分渲染上 **A** 的顏色。

POINT 為了讓顏色擴散得更美，可以將紙斜放來調整。

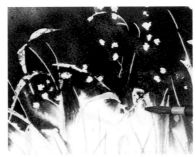

5 在草叢的交界處將 **B** 渲染開來。

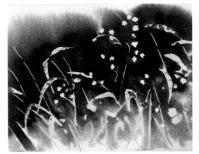

6 想像草叢的樣子，在下方渲染上 **C**。待整體完全乾燥後，用手指輕輕摩擦，將留白膠剝下來。

描繪上方的穗

7 用淡淡的 Windsor Yellow 畫上棉絮，然後在中心塗上 **D**。

描繪草

8 在葉子上塗上淡淡的 Permanent Sap Green。

描繪下方的穗

9 用淡淡的 Windsor Yellow 畫上棉絮，然後在中心塗上淡淡的 Windsor Violet。為整體進行最後的調整。

草 茂密的 野草

一開始先描繪陰影部分，之後再
疊上彩色的手法稱為灰色調單色
畫(P.13)。只要在打底的階段先畫
上陰影，之後的上色工作就會變
得很簡單。

▶草稿P.114

灰色調單色畫

A
- Ultramarine
- Permanent Sap Green
- Alizarin Crimson

背景、葉

- Imidazolone Lemon
- Phthalo Turquoise
- Ultramarine
- Permanent Sap Green

＊在開始作畫之前，先將所需的顏料擠在小盤子
或調色盤上，放入較多的水分調開，這樣作業
起來會順暢許多。要混色的顏料也要事先調
好，做好準備(P.17)。

事前準備

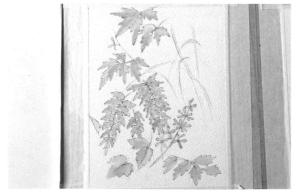

1 描繪草稿。用筆和 G 筆在蕨類植物上塗抹留
白膠。

灰色調單色畫

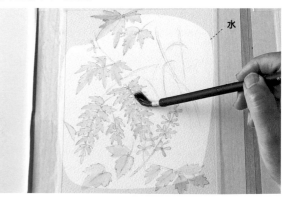

2 待留白膠乾燥後，就用筆沾水，隨意地在葉
子的形狀上畫出一條條的線。

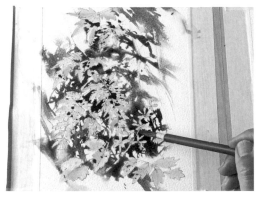

3 在陰影處將 **A** 渲染開來。待乾燥之後，繼續在陰暗部分渲染 Ultramarine。

POINT 先在陰影部分上色，製造出明暗效果。

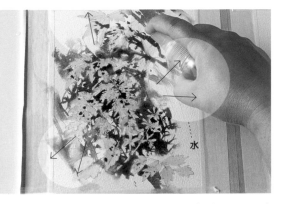

4 如果想要自然地暈開，可以用噴霧器（小）噴水。

描繪背景

5 待4完全乾燥之後，就在背景淡淡的渲染 Imidazolone Lemon。

6 也在陰影部分塗上淡淡的 Phthalo Turquoise、Ultramarine。

描繪葉子

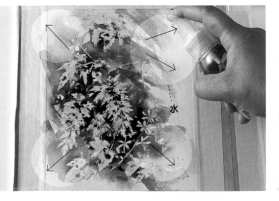

7 如果想讓周圍的邊緣暈開，可以用噴霧器（小）噴水。

8 乾燥後剝除留白膠。用淡淡的 Imidazolone Lemon、Permanent Sap Green 描繪葉子。

POINT 塗的時候要配合背景的陰影形狀。光線照射到的地方要留白。

花 群生的大波斯菊

為了表現葉子混雜叢生的感覺，要遮蓋發光的葉子，然後以濕畫法描繪其後方的葉子。

▶草稿P.115

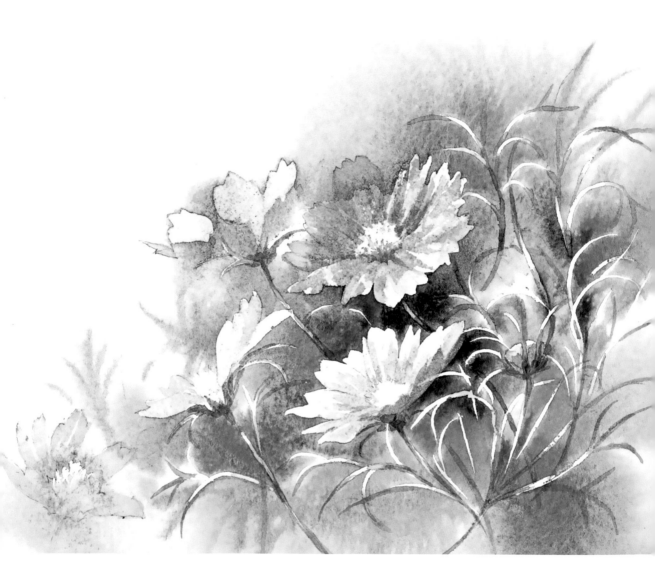

背景

A
Transparent Yellow
Cobalt Blue

B
Transparent Yellow
Cerulean Blue

C
Transparent Yellow
French Ultramarine

花

D
Opera Rose
少量Cobalt Violet

Opera Rose

Windsor Blue

Transparent Yellow

葉

E
Transparent Yellow
Cerulean Blue
少量Alizarin Crimson

*在開始作畫之前，先將所需的顏料擠在小盤子或調色盤上，放入較多的水分調開，這樣作業起來會順暢許多。要混色的顏料也要事先調好，做好準備（P.17）。

事前準備

1 描繪草稿。在大波斯菊的發光的花瓣、葉子、花蕊上塗上留白膠。較細的線條要用G筆塗上留白膠。

描繪背景

2 整體用排筆刷上水分。

POINT 在水分乾掉之前，一口氣完成 3 ～ 6。

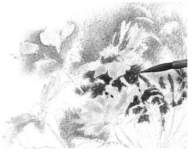

3 在花的周圍塗上 **D**，在草叢的中心塗上 **C**。

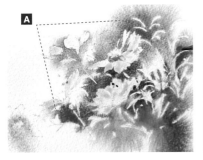

4 在 3 塗上的 **C** 周圍四處塗上 **B**。然後向外側渲染上 **A**。

POINT 渲染時需格外小心，要讓 **A** 美麗地暈開。

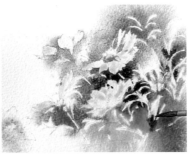

5 用 **C** 描繪中心的花朵根部和右上莖的部分，加深顏色。

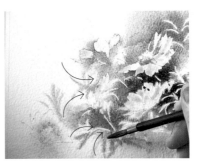

6 用 **A** 一邊渲染，一邊畫上葉子。

POINT 由於紙張是濕的，因此如果不由外向內畫，筆毛就無法保持尖細，這一點要特別留意。

描繪花朵

7 待整體完全乾燥，就用手指輕輕摩擦，將留白膠剝下來。在花瓣上塗上 **D**，渲染開來。乾燥後用 Opera Rose、Windsor Blue 畫出花瓣的細節。

8 用 Transparent Yellow、Opera Rose 描繪花蕊。

描繪莖和葉

9 用 **E** 補畫葉子。和發光葉子之間的相接處的顏色要畫得淡一些，看起來才自然。以 8、9 的方法描繪其他部分，為整體進行最後調整。

花 小花與瑪格麗特

藉著讓花朵顏色融入背景的綠色之中，創造出混雜叢生的感覺。畫出前方的瑪格麗特的細節，製造出遠近感。

▶草稿 P.116

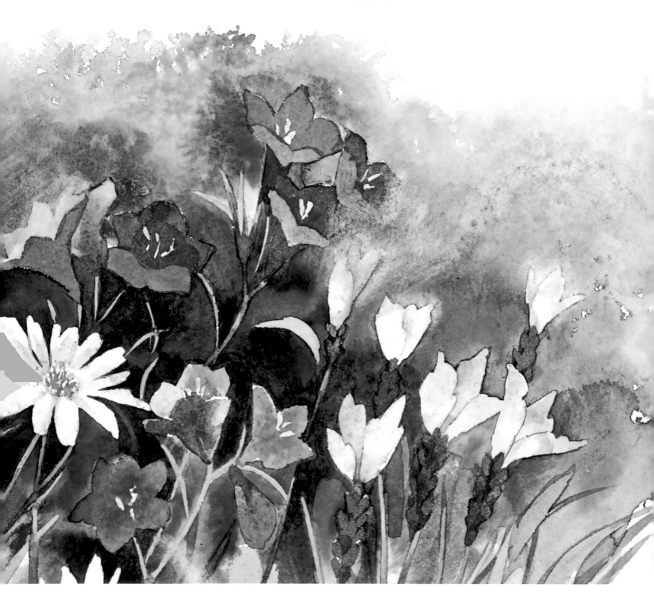

背景

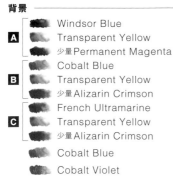

A
- Windsor Blue
- Transparent Yellow
- 少量 Permanent Magenta

B
- Cobalt Blue
- Transparent Yellow
- 少量 Alizarin Crimson

C
- French Ultramarine
- Transparent Yellow
- 少量 Alizarin Crimson

- Cobalt Blue
- Cobalt Violet

瑪格麗特

- Windsor Blue
- Windsor Yellow
- Indian Yellow

其他花朵

D
- Opera Rose
- French Ultramarine

- Opera Rose
- Permanent Sap Green
- Windsor Yellow

＊在開始作畫之前，先將所需的顏料擠在小盤子或調色盤上，放入較多的水分調開，這樣作業起來會順暢許多。要混色的顏料也要事先調好，做好準備（P.17）。

事前準備

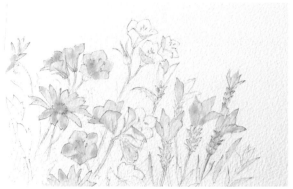

1 描繪草稿。在光線照射到的部分、莖、葉上，用筆和 G 筆塗上留白膠。

POINT 因為想讓後方的花融入背景之中，所以不要遮蓋。

描繪背景

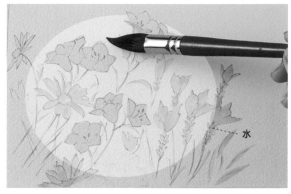

2 待留白膠乾燥，就在背景上塗水分。

POINT 沒有遮蓋的花朵部分要略過不塗。在水乾掉之前，一口氣完成 3 ～ 10。

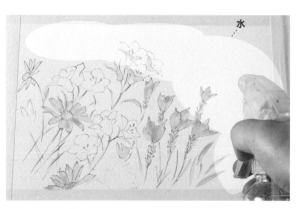

3 如果想要自然地暈染開來，可以用噴霧器（大）稍微灑上水。

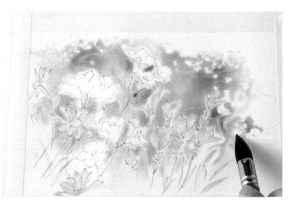

4 一邊注意不要破壞用噴霧器噴過的地方的水斑，一邊渲染上 **A**。

POINT 由於用噴霧器噴過的地方不太會吃色，因此能夠呈現出宛如陽光自樹縫間灑落的感覺。

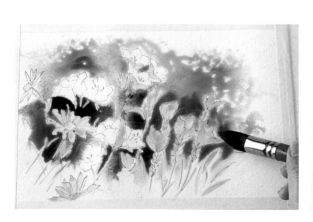

5 在花的周圍渲染 **B**。

6 在中心的花朵陰影部分渲染 **C**。

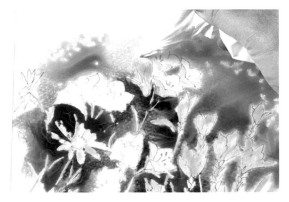

7 花朵若是有沾染到綠色的部分，要用捻細的面紙吸取顏料調整。

8 一邊想像有花朵的樣子，一邊四處渲染 Cobalt Blue。

9 和 8 一樣，四處用 Cobalt Violet 渲染開來。

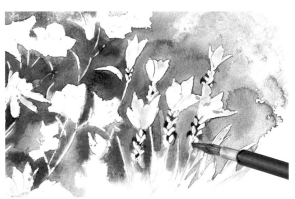

10 在薰衣草下方也塗上深色的 Cobalt Violet。

描繪瑪格麗特

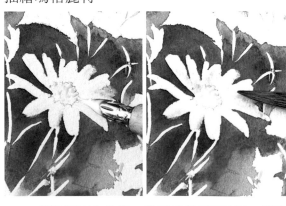

11 待整體完全乾燥，就用手指輕輕摩擦，將留白膠剝下來。在瑪格麗特的花蕊塗上留白膠。乾燥後在花瓣塗上淡淡的 Windsor Blue。

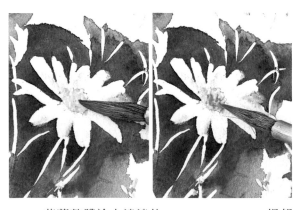

12 花蕊整體塗上淡淡的 Windsor Yellow，根部塗上 Indian Yellow。

描繪其他花朵

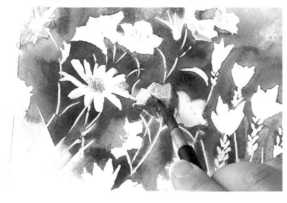

13 用深淺不同的 **D** 描繪小花。

14 在10的薰衣草下方塗上 **D**。

15 將花瓣整體塗上水分，然後在前端渲染淡淡的 Opera Rose。

16 在花瓣根部渲染上淡淡的 Permanent Sap Green。

17 用 Permanent Sap Green 描繪莖部。

最後修飾

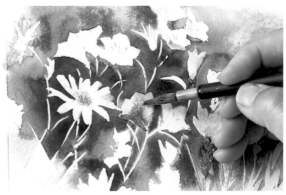

18 剝除塗在花蕊上的留白膠，塗上 Windsor Yellow。和 **13 ~ 17** 一樣描繪所有花朵，為整體進行最後的調整。

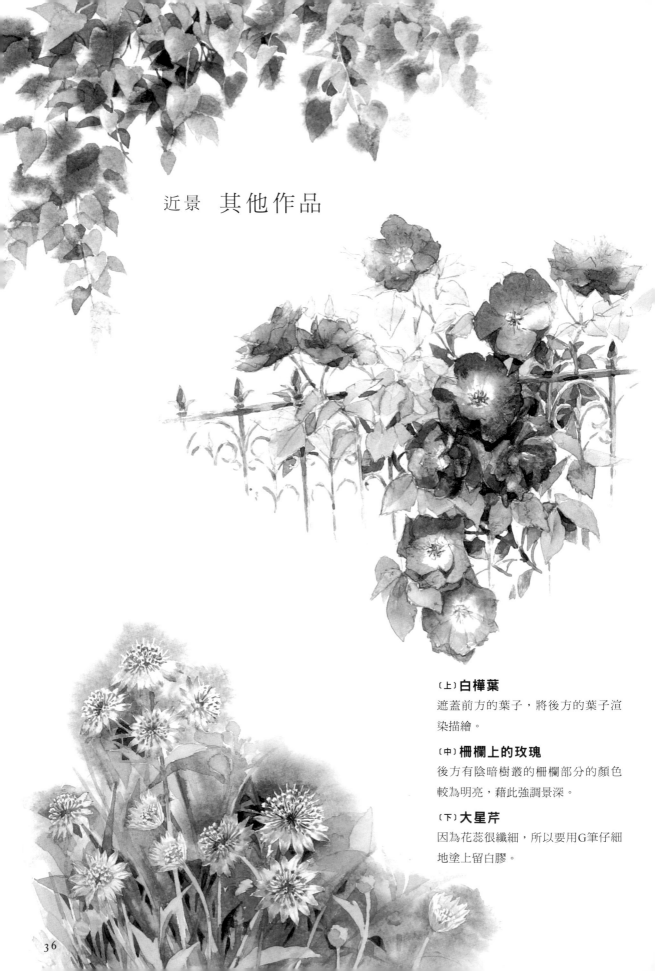

近景 其他作品

〔上〕**白樺葉**
遮蓋前方的葉子，將後方的葉子渲染描繪。

〔中〕**柵欄上的玫瑰**
後方有陰暗樹叢的柵欄部分的顏色較為明亮，藉此強調景深。

〔下〕**大星芹**
因為花蕊很纖細，所以要用G筆仔細地塗上留白膠。

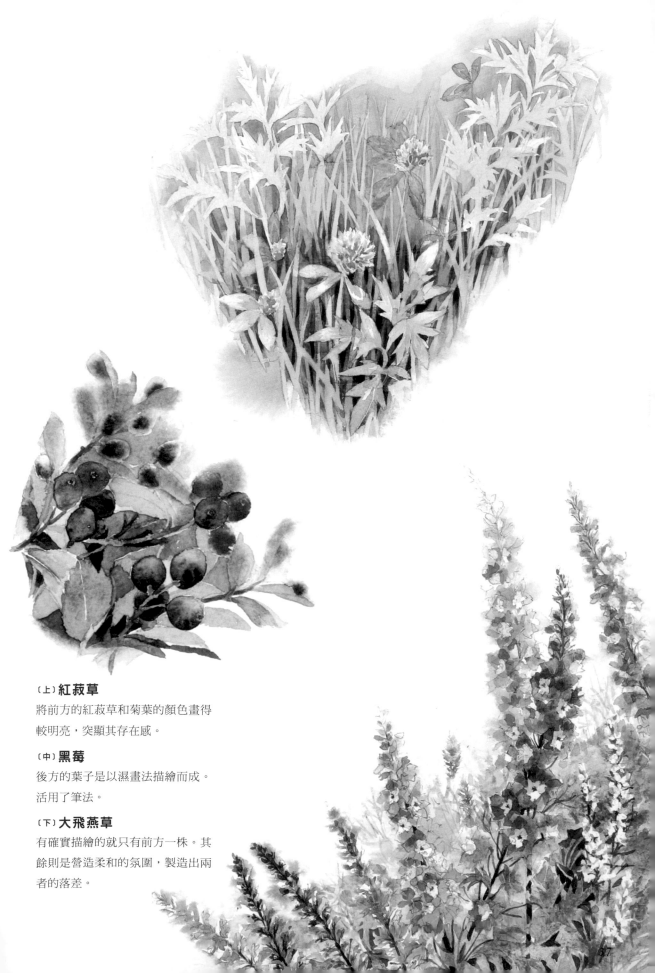

〔上〕**紅菽草**

將前方的紅菽草和菊葉的顏色畫得
較明亮，突顯其存在感。

〔中〕**黑莓**

後方的葉子是以濕畫法描繪而成。
活用了筆法。

〔下〕**大飛燕草**

有確實描繪的就只有前方一株。其
餘則是營造柔和的氛圍，製造出兩
者的落差。

樹 紅葉樹林

草稿只有畫樹幹等較大物體，樹葉則是遮蓋時才進行調整。樹枝是之後才畫上去。不將物件畫得非常清楚，讓樹木整體像是融合在一起一般。

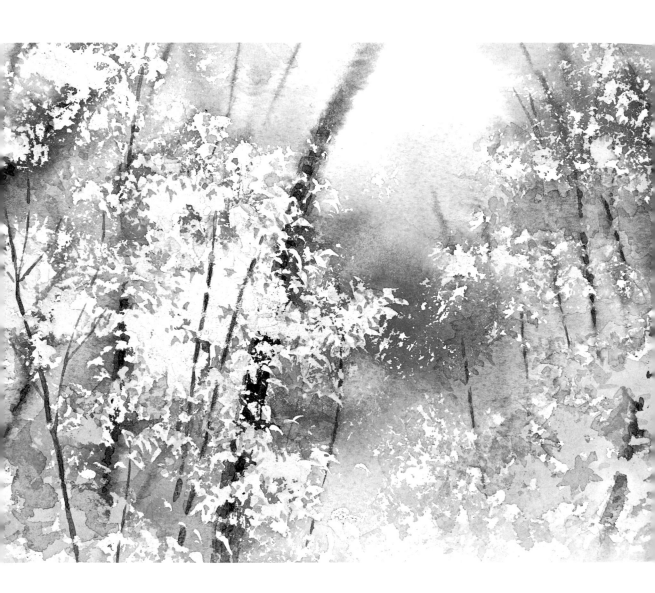

背景、樹葉

- Transparent Yellow
- Quinacridone Red
- Opera Rose
- Hooker's Green

樹幹、樹枝

A
- Indanthrene Blue
- Quinacridone Red
- Perylene Green

＊在開始作畫之前，先將所需的顏料擠在小盤子或調色盤上，放入較多的水分調開，這樣作業起來會順暢許多。要混色的顏料也要事先調好，做好準備（P.17）。

事前準備

1 描繪草稿。將保鮮膜揉成一團，以蓋印手法按壓上留白膠，以此表現樹葉。

2 前方樹葉想畫出清晰的輪廓，就要用 G 筆沾取留白膠描繪。

描繪背景

3 待留白膠乾燥後，用排筆在整個畫面刷上水分。

POINT 在水分完全乾燥之前，一口氣完成 4～8。

4 以 Transparent Yellow 渲染。中心部分顏色較濃，周圍較淡。

5 以 Quinacridone Red 渲染。

6 以 Opera Rose 渲染。

描繪樹木

描繪樹葉

7 一邊想像樹葉的樣子，一邊以 Hooker's Green 渲染。

POINT 綠色只要混入紅色的部分，就會變成混濁的褐色，因此要留意上色的位置。

8 用 **A** 畫上樹幹和樹枝。為了避免畫得太粗，要將筆立起來一口氣快速地畫。

9 確實乾燥後將留白膠剝除，在上面薄薄塗上 3～7 使用過的顏色。

POINT 讓發光的樹葉維持紙張原有的白色。

樹 初夏的樹木

先掌握住樹枝的樣子、樹葉的形狀等大特徵，之後再視整體平衡慢慢補畫。比起詳細地描繪，這是更能展現筆觸的畫法。

▶ 草稿 P.116

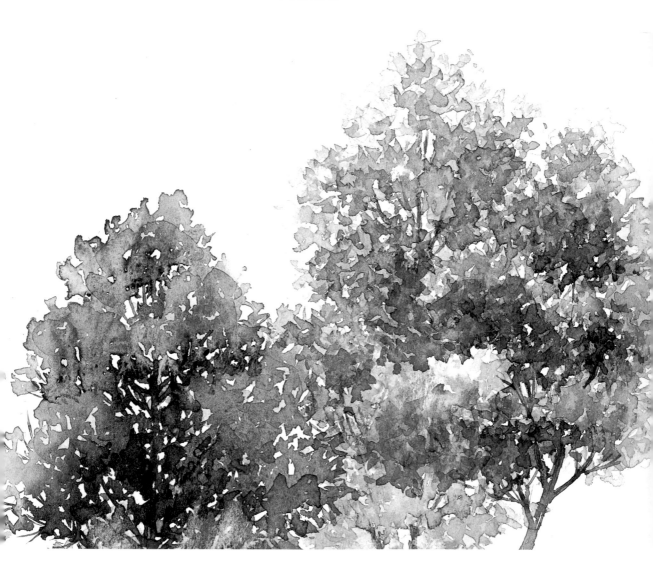

樹葉、樹枝

A
- Transparent Yellow
- Windsor Blue
- 少量 Permanent Rose

- Hooker's Green

B
- Permanent Sap Green
- Ultramarine
- 少量 Permanent Magenta

- Windsor Blue

- Windsor Violet

C
- Windsor Blue
- Permanent Sap Green
- Permanent Magenta

＊在開始作畫之前，先將所需的顏料擠在小盤子或調色盤上，放入較多的水分調開，這樣作業起來會順暢許多。要混色的顏料也要事先調好，做好準備（P.17）。

描繪樹葉

1 描繪草稿。微微移動畫筆，在左邊的樹上點狀地畫上淡淡的 **A**。

POINT 從亮色開始上色，再慢慢疊上暗色。

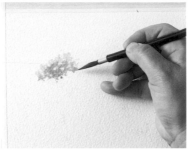

2 用較濃的 **A** 畫陰影。

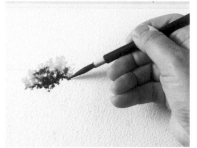

3 在 2 的下方塗上更濃的 **B**。

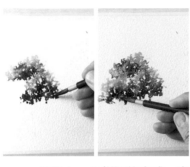

4 用和 1～3 相同的方式，畫出第 2 層的左右兩個樹叢。

POINT 相鄰的樹叢之間要保留一點空隙，以免顏色混在一起。

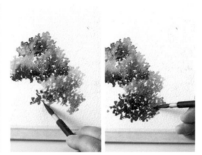

5 畫出第 3 層的右側。畫上在 **A** 中混入 Hooker's Green 的顏色，然後在陰影處疊上 **B**。在深色的陰影處以 Windsor Blue 渲染。

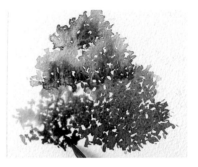

6 用和 5 相同的方式畫出第 3 層的左側。

POINT 等到第 2 層大致乾燥後，事先留下的空隙處也要畫上樹葉。

描繪樹枝

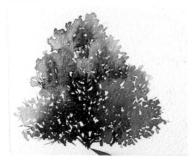

7 像是要連接樹葉和樹葉一樣，用 **B** 畫出樹枝。在茂密的樹葉之間加上顏色。

POINT 由於樹葉乾了之後顏色就無法融合，因此畫的速度要快。

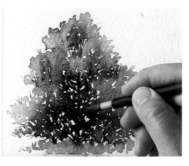

8 用淡淡的 **B** 描繪樹木下方，使顏色融合。之後在樹枝的陰影部分疊上 Windsor Violet。

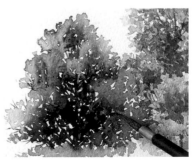

9 右邊的樹木也是以相同方式完成。因為位置較左邊的樹木來得遠，所以顏色要稍微淺一些。最後在左邊樹木的陰影部分補上 **C**，為整體進行最後的調整。

草 初秋的草叢

為了便於讓中景逐漸融入到遠景之中，利用濕畫法柔和地加以描繪。注意不要讓背景的顏色過度混雜。

▶草稿P.117

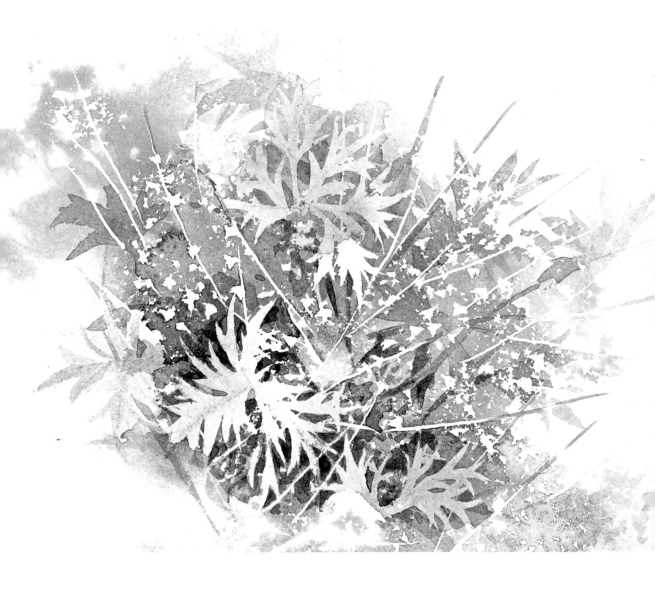

背景、草

Imidazolone Lemon

A [Cerulean Blue
Imidazolone Lemon

B [Windsor Blue
Imidazolone Lemon

Windsor Violet

＊在開始作畫之前，先將所需的顏料擠在小盤子或調色盤上，放入較多的水分調開，這樣作業起來會順暢許多。要混色的顏料也要事先調好，做好準備（P.17）。

事前準備

1 描繪草稿。中心的草要用筆塗上留白膠。銀鱗茅的穗則是將保鮮膜揉成一團，以蓋印手法按壓上留白膠。

2 只有中心部分要用 G 筆畫出銀鱗茅的三角形形狀。

3 莖要用沾有留白膠的 G 筆細細地描繪。

描繪背景

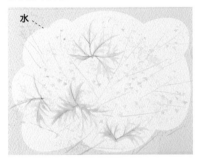

4 待留白膠乾燥後，整體用噴霧器（大）噴水。

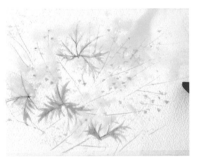

5 以 Imidazolone Lemon 渲染。

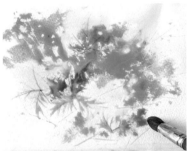

6 草叢以 **A** 渲染，陰影部分則疊上 **B**。

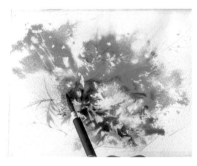

7 中央的陰影部分以 Windsor Violet 渲染。

描繪葉子

8 待整體完全乾燥後，視畫面的平衡感補畫上草稿沒有描繪的葉子。

最後修飾

9 待整體完全乾燥後，就用手指輕輕摩擦，將留白膠剝下來。用 Imidazolone Lemon、淡淡的 **A**、淡淡的 **B** 描繪葉子，為整體進行最後的調整。

花 玫瑰花叢

花和樹叢皆是以濕畫法描繪，營造出柔和的氛圍。畫出主角的玫瑰的細節後，讓其他玫瑰和四周融合。

▶草稿P.117

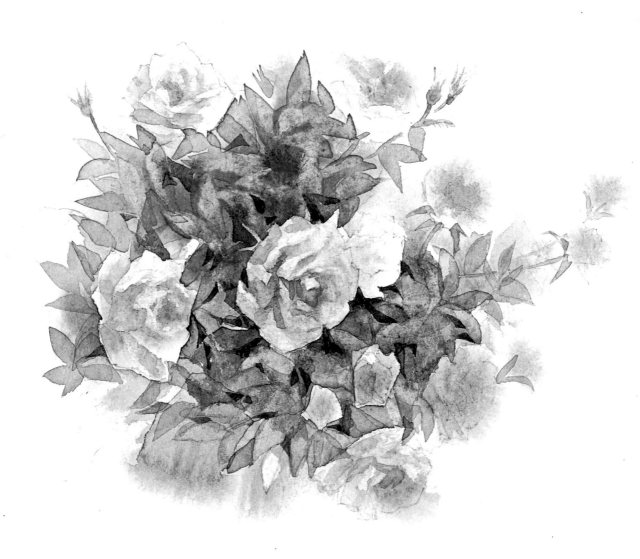

花
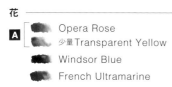

A Opera Rose
少量Transparent Yellow

Windsor Blue

French Ultramarine

樹叢

B Transparent Yellow
Permanent Sap Green

Windsor Blue

Permanent Sap Green

Hooker's Green

Phthalo Turquoise

C Transparent Yellow
少量French Ultramarine
少量Opera Rose

＊在開始作畫之前，先將所需的顏料擠在小盤子或調色盤上，放入較多的水分調開，這樣作業起來會順暢許多。要混色的顏料也要事先調好，做好準備（P.17）。

＊畫這幅畫時，建議使用容易吸收顏色的Vifart中目水彩紙。

描繪花朵

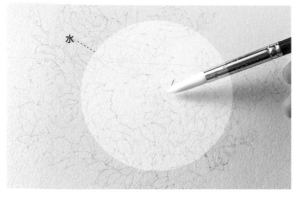

1 描繪草稿。在要當作主角的一朵玫瑰上塗上水分，塗的範圍要比輪廓多出約 1.5cm。

POINT 因為要一次畫完的話水分會乾掉，所以要一朵、一朵地描繪。這次的草稿如果畫太淺會很難看出形狀，請特別留意。

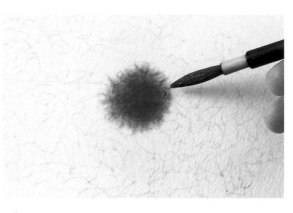

2 在花的中心以 A 渲染開來。

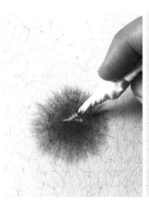

3 將面紙捻細，吸取光線照射到的花瓣的顏料。

POINT 由於顏料會因為乾燥而變得難以去除，所以一開始就要先吸取最明亮部分的顏料。

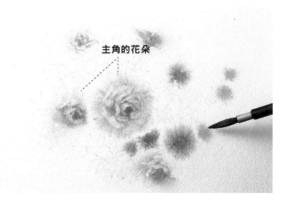

主角的花朵

4 其他玫瑰的畫法也和 2 一樣。靠近 1 的玫瑰的花朵也是主角，畫法和 3 相同，要仔細地畫出細節。

POINT 越後面越要暈染開來，不要畫出細節。

描繪樹叢

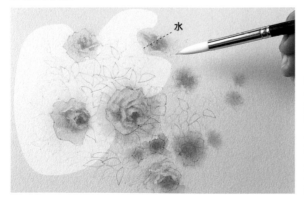

水

5 待整體乾燥後，在左半邊的背景塗上水分。

POINT 如果要一次將背景畫完，水分會乾掉，因此分成左右兩邊進行。在水分完全乾掉之前，一口氣完成 6 ～ 8。

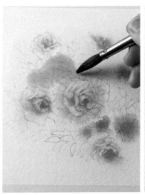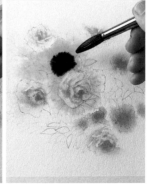

6 在主角花朵旁邊以 B 渲染開來。混合 B 和 Windsor Blue，以渲染手法描繪花朵的陰影處。

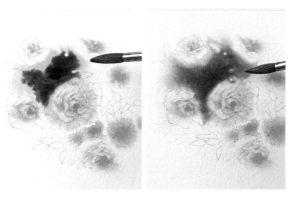

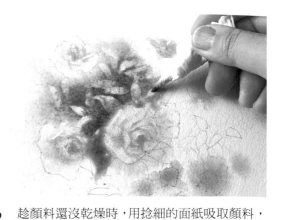

7 讓顏色自然地渲染擴散。花朵邊緣等顏料不易混合的地方,要用畫筆使其融合。

8 趁顏料還沒乾燥時,用捻細的面紙吸取顏料,描繪出葉子的形狀。

POINT 藉著時而用力、時而輕壓的力道,來創造顏色的深淺差異。

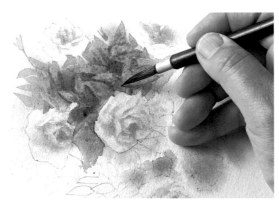

9 待整體完全乾燥,就用 Permanent Sap Green、Hooker's Green、Phthalo Turquoise 畫上葉子。

POINT 像是一點、一點地偏離 8 的形狀一般,將顏色重疊上去,製造出透明感。

10 陰影部分以 **C** 上色。右半邊的背景畫法和 5 ～ 9 相同。

最後修飾

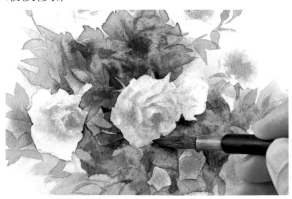

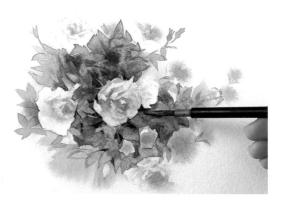

11 在玫瑰花的陰影部分,薄薄地塗上 Windsor Blue、**A**、French Ultramarine。

12 在主角玫瑰的下方塗上 **C**,以突顯花瓣的輪廓。為整體進行最後的調整。

花

花朵盛開的櫻花樹

櫻花雖然基本上是淺粉紅色，但是光線照射到的部分會變得相當白，而陰影部分則會呈現灰色調。一起試著表現出微妙的色彩變化吧。

▶草稿P.118

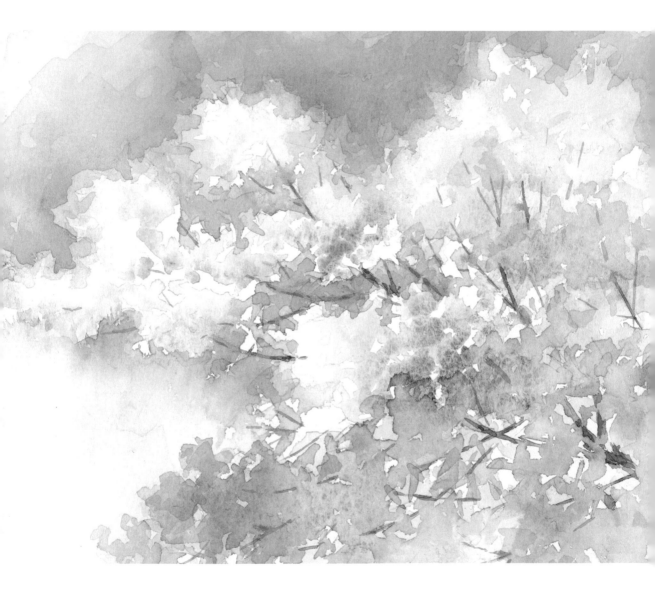

花

　　Transparent Yellow
A　Opera Rose
　　少量Transparent Yellow
　　Cobalt Violet
　　Windsor Blue

天空、背景

B　Phthalo Turquoise
　　少量Permanent Sap Green
C　Windsor Blue
　　少量Permanent Rose
D　Windsor Blue
　　Opera Rose
　　少量Transparent Yellow
　　Windsor Blue

樹枝

E　Ultramarine
　　Permanent Sap Green
　　Permanent Rose

＊在開始作畫之前，先將所需的顏料擠在小盤子或調色盤上，放入較多的水分調開，這樣作業起來會順暢許多。要混色的顏料也要事先調好，做好準備（P.17）。

描繪花朵

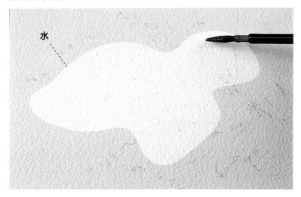

1 描繪草稿。想像許多櫻花盛開的狀態，以點狀刷上水分。

2 在上方光線照射到的花瓣部分，點狀地以淡淡的 Transparent Yellow 渲染。

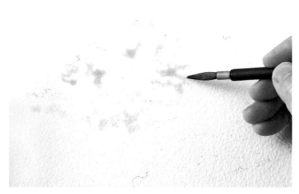

3 將 A 點狀地疊在 2 的下方，渲染開來。

4 以淡淡的 Cobalt Violet 渲染，慢慢地連向下方。

5 陰影部分以淡淡的 Windsor Blue 渲染。

6 右側、下側的畫法和 1 ～ 5 相同。下側因為是陰影部分，所以要多加一點 Windsor Blue 渲染開來。

描繪天空

7 將背景刷上水分。

8 在上方、左側的櫻花邊緣等處，以 **B** 和 **C** 渲染描繪。

描繪樹枝

9 用 **D** 畫上櫻花的陰影部分。

10 用 **E** 畫上櫻花之間的樹枝。

POINT 在整體乾掉之前在四處畫上樹枝，使其和花朵、背景融合。

最後修飾

11 確認天空整體的顏色，在顏色過淺的地方補上 Windsor Blue。用沾了水的筆延展，調整顏色的濃淡。

12 在左下陰影處的櫻花補上淡淡的 **D**。為整體進行最後的調整。

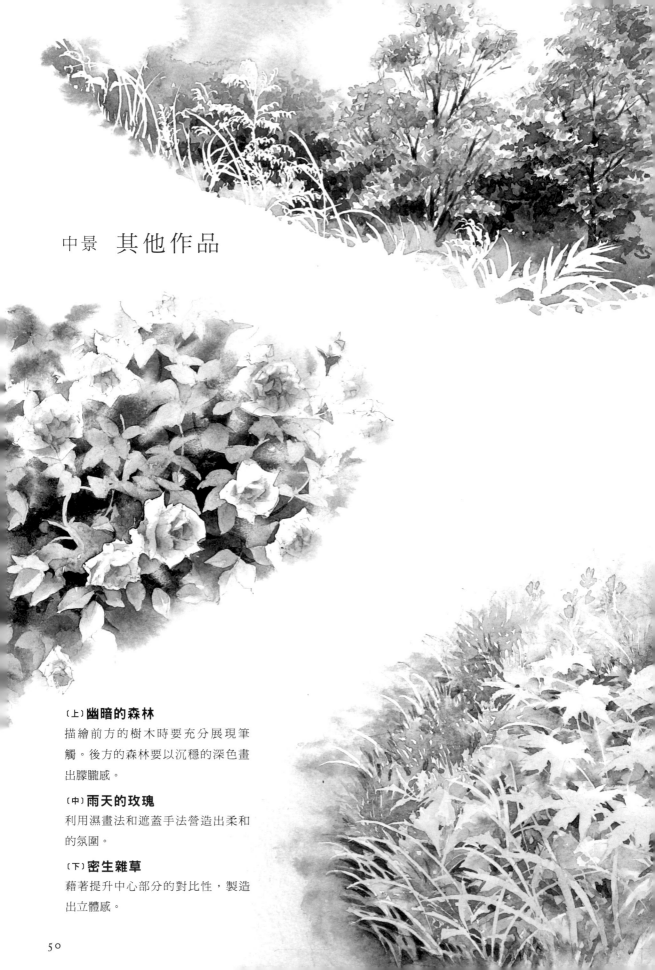

中景 其他作品

〔上〕**幽暗的森林**

描繪前方的樹木時要充分展現筆
觸。後方的森林要以沉穩的深色畫
出朦朧感。

〔中〕**雨天的玫瑰**

利用濕畫法和遮蓋手法營造出柔和
的氛圍。

〔下〕**密生雜草**

藉著提升中心部分的對比性,製造
出立體感。

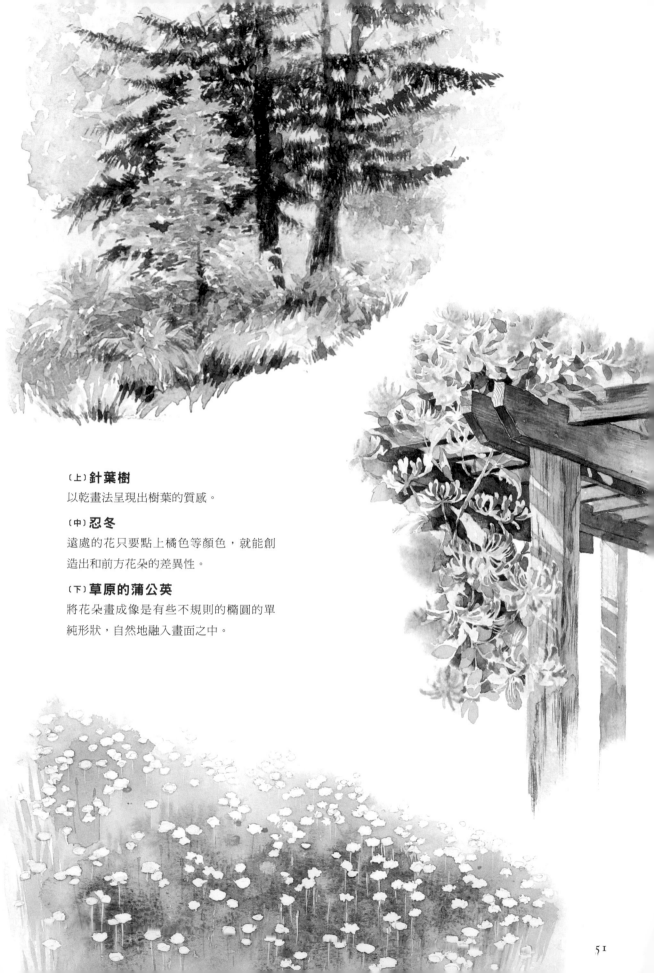

〔上〕**針葉樹**

以乾畫法呈現出樹葉的質感。

〔中〕**忍冬**

遠處的花只要點上橘色等顏色，就能創
造出和前方花朵的差異性。

〔下〕**草原的蒲公英**

將花朵畫成像是有些不規則的橢圓的單
純形狀，自然地融入畫面之中。

樹 融入背景的樹

遠處的樹木不要畫得太仔細，只要將整體氣氛大致表現出來。重點在於畫出大致的樣子即可。

渲染描繪

使用顏色

A Windsor Violet
Permanent Sap Green

1 用筆沾水畫出整體線條，一邊想像在風中搖晃的樹木，一邊以 **A** 渲染開來。

2 乾了之後，用深色的 **A** 描繪樹幹和樹枝。樹幹要用乾畫法不時中斷線條，畫出樹幹的樣子。

乾畫法

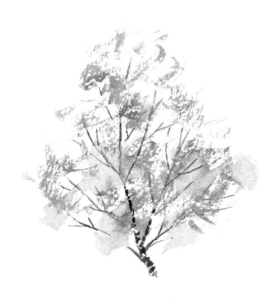

使用顏色

A French Ultramarine
Raw Sienna

1 用筆沾取淡淡的 **A**，接著用面紙吸掉筆上的水分，以輕輕擦過的方式畫出樹葉。

2 用深色的 **A** 畫出樹幹和樹枝。樹幹要用乾畫法不時中斷線條，畫出樹葉繁茂的樣子。

蓋印法（保鮮膜、水）

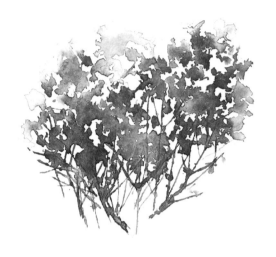

使用顏色

A Raw Sienna
Permanent Magenta

1 將保鮮膜揉成一團後沾水，蓋印在紙上。隨意按壓出不規則的形狀。

POINT 訣竅是在保鮮膜要離開紙張時轉動手部。

2 小心不要破壞 1 的水滴，以 **A** 渲染開來。再利用筆尾刮畫的方式延展顏料，畫出樹幹和樹枝。

POINT 1、2 都要小心不要破壞紙張的白色縫隙。

蓋印法（保鮮膜、顏料）

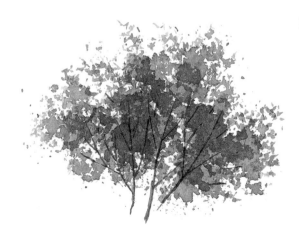

使用顏色

A Indanthrene Blue
Burnt Umber

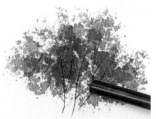

1 將保鮮膜揉成一團後沾取 **A**，想像葉子的形狀蓋印在紙上。隨意按壓出不規則的形狀。

2 利用筆尾，將 1 塗好的顏料往下刮。

POINT 劃過後顏料會完全滲入紙的纖維中，形成深色的樹枝。

蓋印法（保鮮膜、留白膠）

使用顏色

A　Viridian
　Quinacridone Red

1 將保鮮膜揉成一團，沾取留白膠，按壓出樹木的外側輪廓。

2 等到 1 乾燥後，在留白膠內側用水畫出線條，以 **A** 渲染開來。待整體完全乾燥後將留白膠剝除。

蓋印法（海綿）

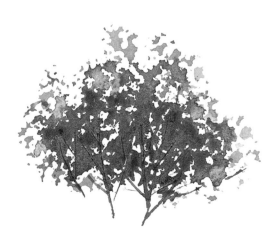

使用顏色

A　Indian Yellow
　Windsor Violet

1 用水沾濕海綿後擰乾。沾取 **A**，一邊想像樹葉的形狀一邊按壓。

2 趁顏料尚未乾燥時，用筆尾將顏料往下刮，畫出樹枝。

蓋印法（紙）

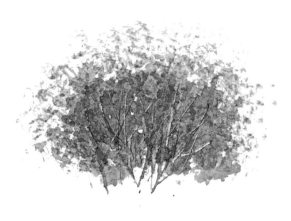

使用顏色

 A Indian Yellow
Cobalt Blue

1 將紙揉成一團，沾取 **A**，一邊想像樹葉的形狀一邊按壓。

POINT 可以使用影印紙等紙張。

2 用筆尾將顏料刮拉延伸，畫出樹幹和樹枝。

蓋印法（圖章）

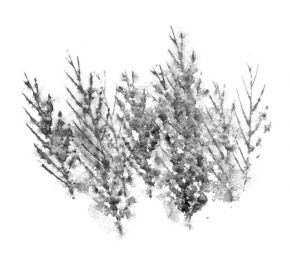

使用顏色

 A French Ultramarine
Permanent Sap Green

 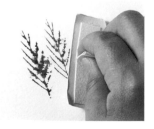

1 將卡紙（＊）裁成小片，用美工刀劃出刀痕，製作樹木印章。

2 以做出把手的 **1** 沾取 **A**，按壓在紙上。接著用噴霧器（大）噴水，使其暈染開來。

＊所謂卡紙是指裱框時使用的厚紙。是將紙重疊數層後加壓製成。

潑濺法（筆）

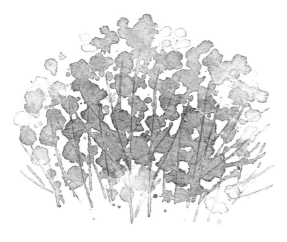

使用顏色

A Imidazolone Lemon
Perylene Green

1 放上依照樹木輪廓剪裁的紙張。用筆沾取 **A**，再以手指敲打筆尖，將顏料潑濺到畫紙上。

2 拿開遮蓋的紙，用手指到處劃開，隨意地調整。接著用筆尾將顏料刮拉延伸，畫出樹幹和樹枝。

潑濺法（牙刷）

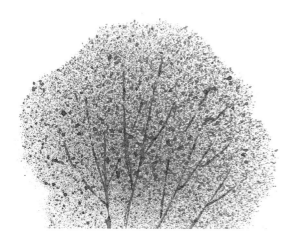

使用顏色

A Hooker's Green
Raw Sienna

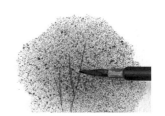

1 放上依照樹木輪廓剪裁的紙張。以牙刷沾取 **A**，用手指摩擦刷毛，將顏料潑濺到畫紙上。

2 拿開遮蓋的紙，用深色的 **A** 畫上樹幹和樹枝。

草 融入背景的草

遠處的草和樹木一樣，不要畫得太仔細，只要描繪出大致的樣子即可。重點在於要將草的方向和線條隨意配置，營造出自然的感覺。

畫完才噴灑水分

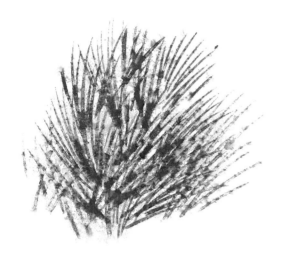

使用顏色

A Cobalt Violet
Permanent Sap Green

1 用 **A** 描繪草。暗處要再次重疊畫上。

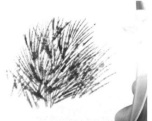

2 趁顏料尚未乾燥時，用噴霧器（大）噴水，使顏料暈染開來。

POINT 為了形成細小的水滴，必須將噴霧器拿遠噴灑。

用水描繪線條（直線）

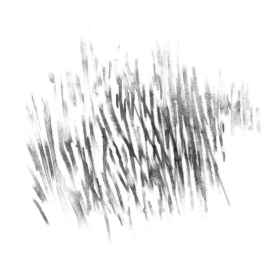

使用顏色

A Indian Yellow
Windsor Violet

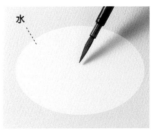

水

1 一邊想像草的形狀，一邊用水畫出直線。

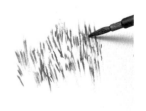

2 趁水分尚未乾燥時，將 **A** 疊在 1 的線條上，讓顏料渲染開來。

用水描繪線條（運用曲線）

使用顏色

A Cerulean Blue
Transparent Yellow

1 一邊想像草的形狀，一邊用水畫出曲線。

2 將 A 疊在 1 的線條上，讓顏料渲染開來。

刷上水分（整體）

使用顏色

A Indian Yellow
French Ultramarine

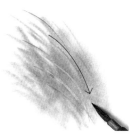

1 整體刷上水分。

2 用 A 由上而下快速地描繪。

畫之前噴灑水分

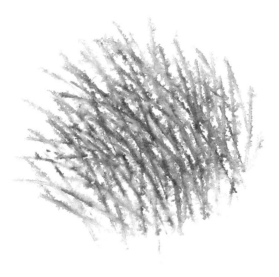

使用顏色

A Windsor Violet
Permanent Sap Green

1 整體用噴霧器（大）噴水。

POINT 將噴霧器遠離紙張，一口氣用力按壓噴水。讓細緻的水滴均勻分散是一大祕訣。

2 趁水分尚未乾燥時，用 **A** 勾勒出細線。顏料會疊在水滴上，擴散成複雜的形狀。

蓋印法（樹葉）

使用顏色

A Alizarin Crimson
Hooker's Green

1 用人造植物沾取 **A**，按壓在紙上。

2 用噴霧器（大）噴水，使顏料渲染開來。

花 高大的花朵

利用濕畫法描繪背景的綠意。細小的葉子則是用揉成一團的保鮮膜沾留白膠,以蓋印法加以表現。

▶草稿P.118

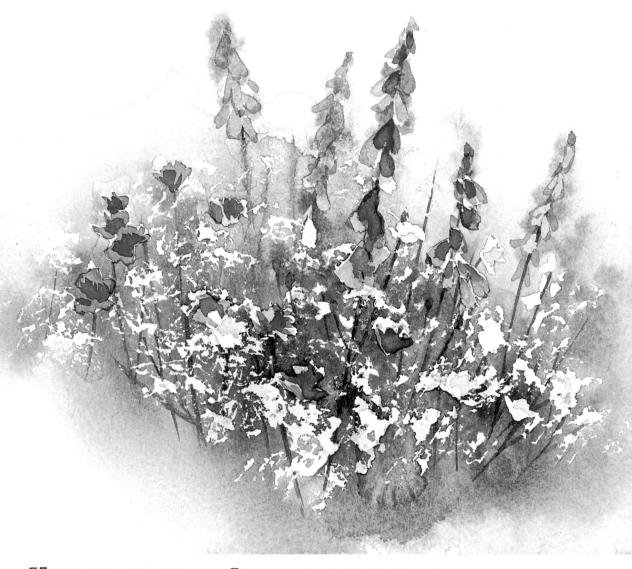

背景

A
- Windsor Yellow
- Windsor Blue

B
- Transparent Yellow
- Phthalo Turquoise
- 少量Alizarin Crimson

C
- French Ultramarine
- Phthalo Turquoise
- 少量Alizarin Crimson

花

- Windsor Blue
- Quinacridone Red
- Permanent Rose
- Opera Rose

D
- Permanent Rose
- Permanent Magenta
- Cobalt Blue
- French Ultramarine
- Windsor Yellow
- Phthalo Turquoise

*在開始作畫之前,先將所需的顏料擠在小盤子或調色盤上,放入較多的水分調開,這樣作業起來會順暢許多。要混色的顏料也要事先調好,做好準備(P.17)。

事前準備

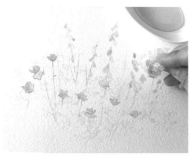

1 描繪草稿。用筆和 G 筆在花草上塗上留白膠。細小的葉子則是將保鮮膜揉成一團,沾取留白膠按壓在紙上。

描繪背景

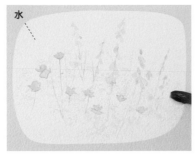

2 留白膠乾了之後,將整個背景刷上水分。

POINT 在水分乾燥之前,一口氣完成 3 ～ 5。

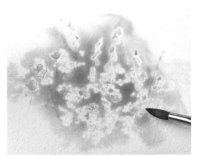

3 將 **A** 大範圍地渲染開來。草密集的中心部分顏色較深,周圍則較淺。

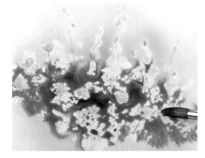

4 中心部分以 **B** 渲染開來。

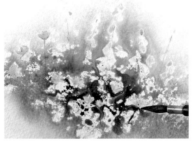

5 在中心部分的陰影處將 **C** 渲染開來。

描繪花朵

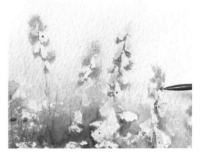

6 在藍色花朵上塗淡淡的 Windsor Blue,在紅色花朵上塗淡淡的 Quinacridone Red。

POINT 這時還不要剝除留白膠,並且將顏料畫至超出留白膠的範圍。

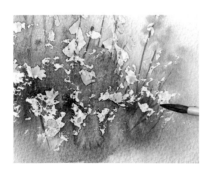

7 四處以 Permanent Rose 渲染顏色。

8 待整體完全乾燥,就用手指輕輕摩擦,將留白膠剝除。將紅色花朵塗上淡淡的 Opera Rose,再用 **D** 描繪陰影部分。

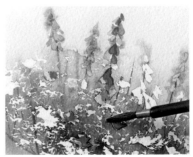

9 在藍色花朵上畫上 Cobalt Blue 和 French Ultramarine。在黃色花朵上塗上 Windsor Yellow。白色花朵只要在陰影部分畫上淡淡的 Phthalo Turquoise。為整體進行最後的調整。

花　色彩繽紛的花田

為了營造出柔和的印象，這次不使用留白膠，只利用分開上色的方式來表現花田。使用濕畫法時，要小心別讓花的顏色變混濁了。

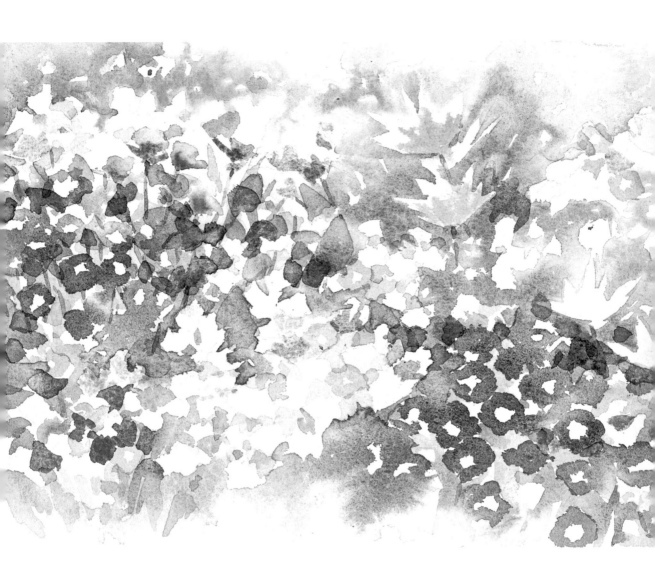

背景

- Transparent Yellow
- **A** Cerulean Blue / Transparent Yellow
- **B** Cobalt Blue / Cerulean Blue

花

- Cobalt Blue
- French Ultramarine
- Opera Rose
- Cobalt Violet
- Windsor Yellow

＊在開始作畫之前，先將所需的顏料擠在小盤子或調色盤上，放入較多的水分調開，這樣作業起來會順暢許多。要混色的顏料也要事先調好，做好準備（P.17）。

描繪背景

1 描繪草稿。想像草叢的樣子，在背景點狀地刷上水分。

POINT 由於描繪背景時不使用留白膠，因此要注意別讓水滲入花的部分。

2 塗上淡淡的 Transparent Yellow。

POINT 在水分乾燥之前，一口氣完成 1～5。

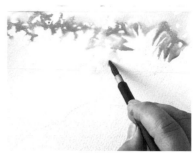

3 以 A 渲染，製造出斑駁感。繼續描繪下方。

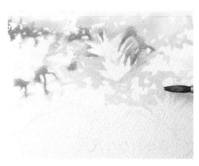

4 用淡淡的 Transparent Yellow 慢慢連向下方。

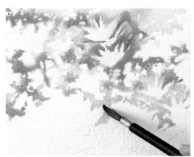

5 將 A 重疊塗在 4 上面之後，用沾了水的筆渲染開來。

POINT 將紙傾斜，讓顏料往下擴散。

6 在中心部分塗 B。用沾了水的筆渲染開來，讓顏料擴散至下方。

描繪花朵

7 因為要渲染顏色，所以必須在背景完全乾燥前描繪花朵。在藍色花朵上畫上淡淡的 Cobalt Blue。

POINT 要讓位置錯開、大小不一。

8 在右下的藍色花朵補上 French Ultramarine。花的周圍也要暈染上淡淡的 French Ultramarine，使其融合。

9 在紅色花朵上畫上 Opera Rose、Cobalt Violet。在黃色花朵上畫上 Windsor Yellow，為整體進行最後的調整。

遠景 其他作品

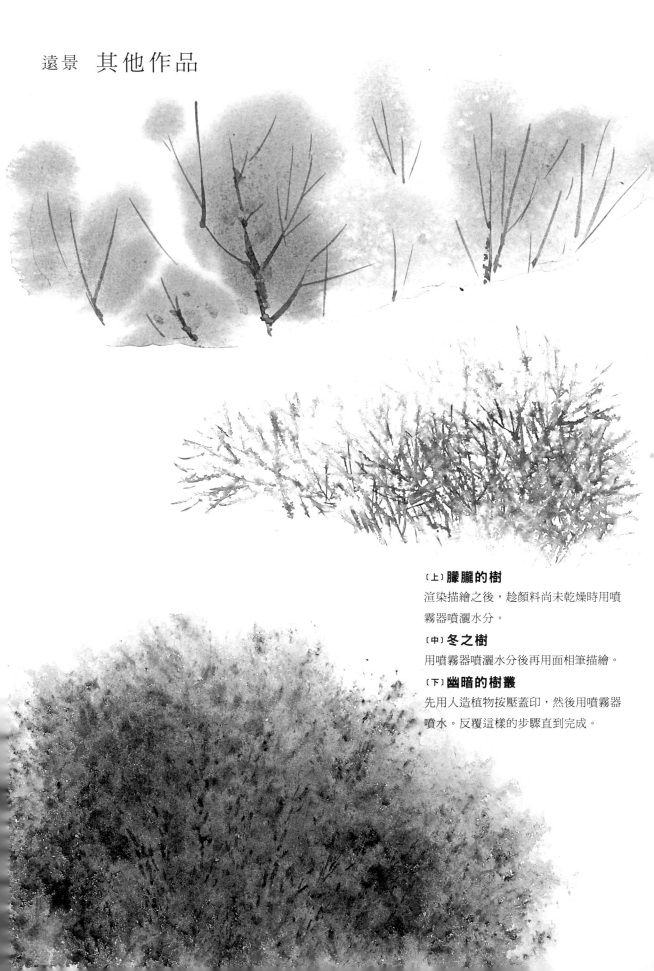

〔上〕**朦朧的樹**
渲染描繪之後，趁顏料尚未乾燥時用噴
霧器噴灑水分。

〔中〕**冬之樹**
用噴霧器噴灑水分後再用面相筆描繪。

〔下〕**幽暗的樹叢**
先用人造植物按壓蓋印，然後用噴霧器
噴水。反覆這樣的步驟直到完成。

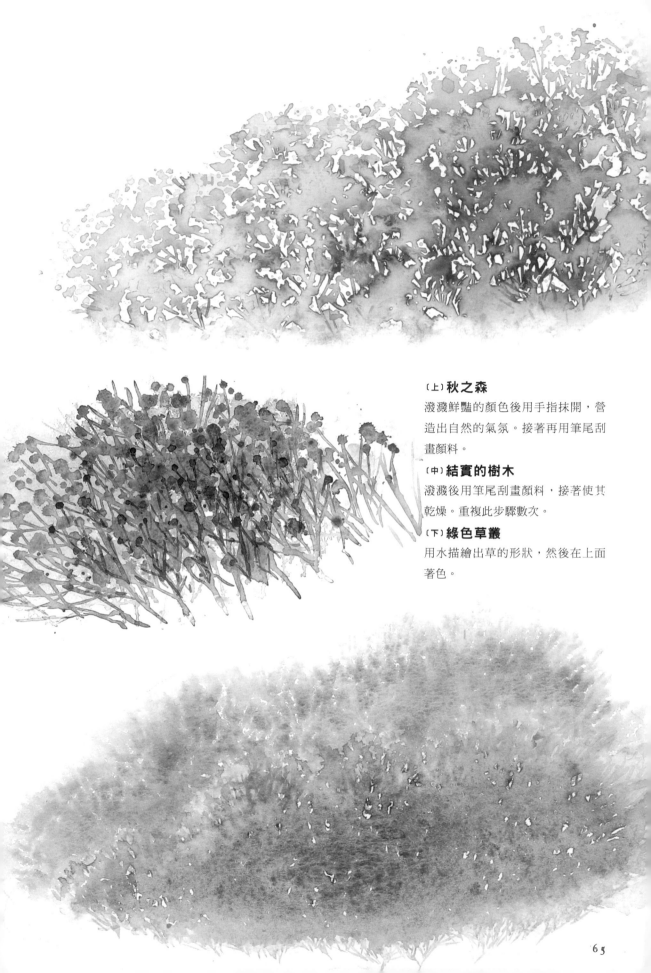

〔上〕**秋之森**
潑濺鮮豔的顏色後用手指抹開，營造出自然的氣氛。接著再用筆尾刮畫顏料。

〔中〕**結實的樹木**
潑濺後用筆尾刮畫顏料，接著使其乾燥。重複此步驟數次。

〔下〕**綠色草叢**
用水描繪出草的形狀，然後在上面著色。

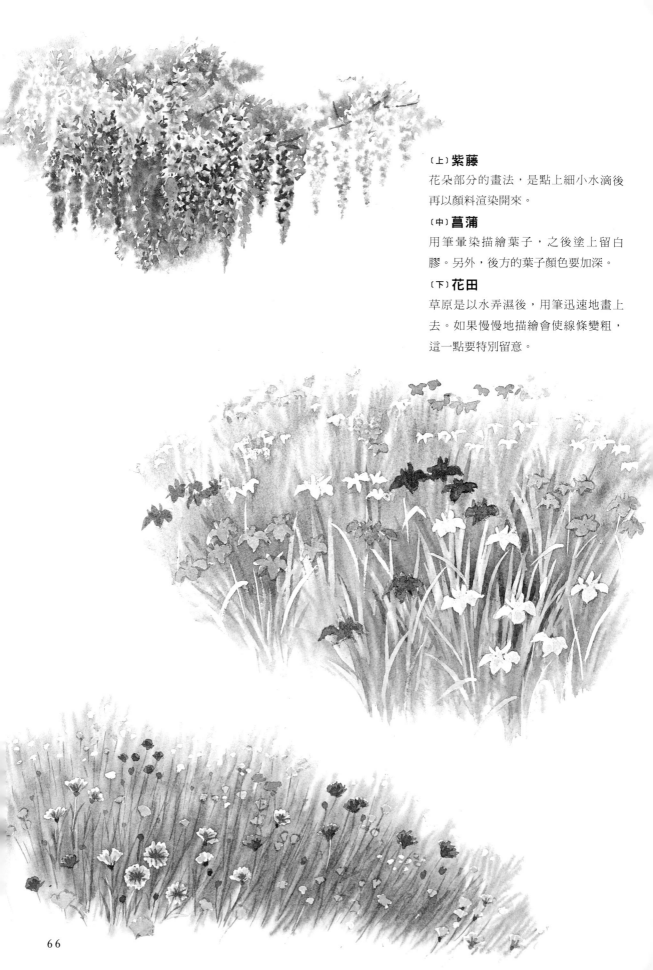

〔上〕紫藤
花朵部分的畫法，是點上細小水滴後
再以顏料渲染開來。

〔中〕菖蒲
用筆暈染描繪葉子，之後塗上留白
膠。另外，後方的葉子顏色要加深。

〔下〕花田
草原是以水弄濕後，用筆迅速地畫上
去。如果慢慢地描繪會使線條變粗，
這一點要特別留意。

part 2 描繪風景

在Part1學會近景、中景、遠景的畫法之後,接著就來實際應用在風景畫上吧。本章節會針對各種主題,解說應該如何均衡地配置植物,請各位在開始作畫之前先瀏覽過一遍,掌握步驟。

天空與植物 藍天與樹木

先畫出天空之後，再以突顯天空色彩渲染的構圖作畫。只使用3種顏色的顏料。改變調色時的混合比例，創造出各式各樣的顏色。

▶草稿P.119

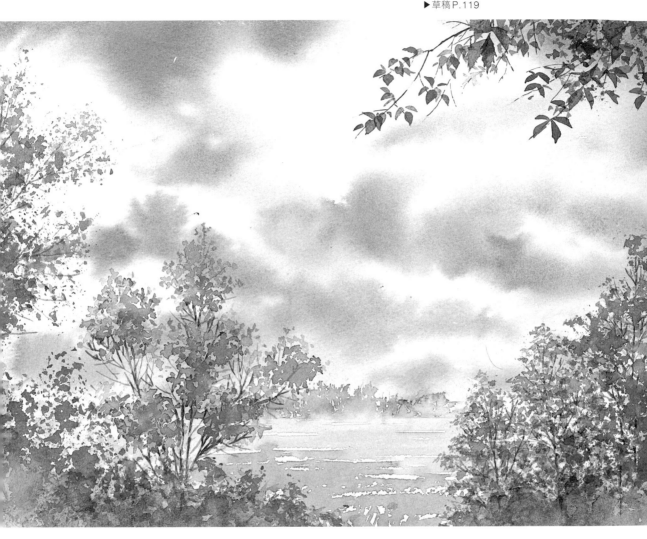

基本的3種顏色 ──→

▨ Windsor Blue

▨ Transparent Yellow

▨ Permanent Rose

改變調色的顏料比例，用這3色調出褐色系、紫色系、藍色系、綠色系等。若要調出明亮的黃綠色或綠色，因為加入Permanent Rose會使顏色變混濁，所以請不要使用。

藍色系

A
- ▨ 多量Windsor Blue
- ▨ 少量Transparent Yellow
- ▨ 少量Permanent Rose

綠色系

B
- ▨ Windsor Blue
- ▨ Transparent Yellow
- ▨ 少量Permanent Rose

紫色系

C
- ▨ Windsor Blue
- ▨ Permanent Rose
- ▨ 少量Transparent Yellow

褐色系

D
- ▨ Transparent Yellow
- ▨ Permanent Rose
- ▨ 少量Windsor Blue

＊在開始作畫之前，先將所需的顏料擠在小盤子或調色盤上，放入較多的水分調開，這樣作業起來會順暢許多。要混色的顏料也要事先調好，做好準備（P.17）。

描繪天空

1 在地平線貼上遮蓋膠帶，以免天空的顏色往下流。在天空上方處稍大範圍地刷上水分。

POINT 從刷上水分的步驟開始，就要先想像之後要在哪裡畫上雲朵。

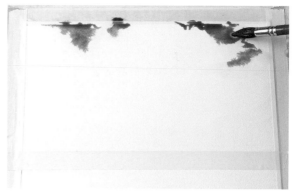

2 留下雲朵的部分，以 **A** 渲染。

POINT 在 1 刷上水分後，為了一口氣完成 2～6，一定要事先在小盤子裡調好足夠的顏料。

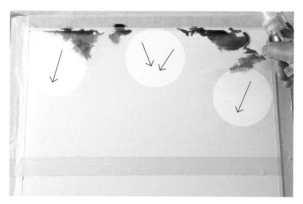

3 用噴霧器（小）噴水，讓雲朵的邊緣產生模糊暈染的感覺。

POINT 往想讓顏色暈開的方向噴水。多餘的水分就用面紙從畫紙邊緣處吸除。

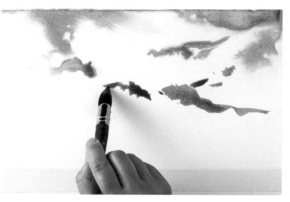

4 在天空的中央部分、雲朵縫隙的位置以 **B**（調入較多的 Windsor Blue）上色。

POINT 由於天空的顏色會由上而下產生變化，因此必須細微地調整混色。

描繪遠景的雲朵

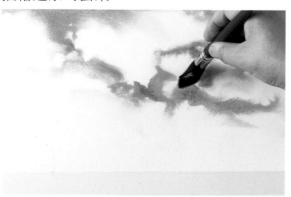

5 用沾了水的筆描繪 4 塗好的部分的邊緣，暈開雲朵和天空的邊界。

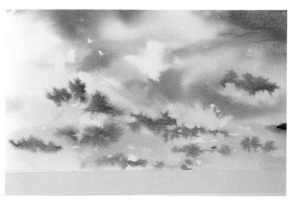

6 趁 5 的水分未乾時，在中央的白色雲朵的陰影部分用 **C** 渲染上色。在天空下半部塗上淡淡的 **D**，接著以 **C** 描繪遠景的紫色雲朵。

描繪樹的草稿

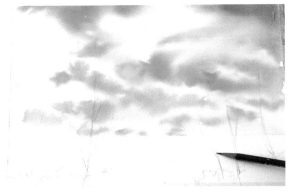

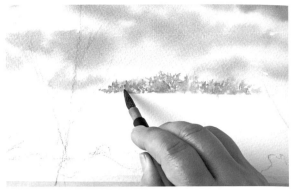

7 待整體完全乾燥後撕下遮蓋膠帶，用鉛筆描繪下方的樹木的草稿。

POINT 為了展現天空的迷人風情，畫的時候要同時考慮樹木的配置。

8 用淡淡的 **B**（調入較多的 Permanent Rose）描繪遠景的森林。四處以 Windsor Blue 渲染開來。

描繪地面

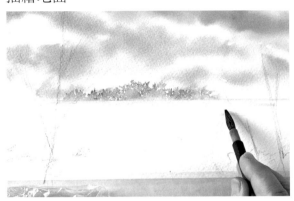

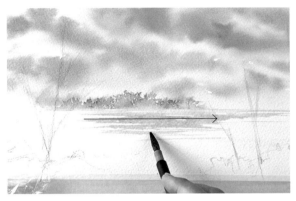

9 在地平線以下刷上水分，接著以 **B**（調入較多的 Transparent Yellow）上色。

POINT 由於顏色會從遠景往近景逐漸加深，因此 8～10 要以很淡的顏色上色。

10 將 **D**（調入較多的 Transparent Yellow）稀釋得很淡，一邊稍微疊在 9 上面，一邊往前景上色。

POINT 地面要和地平線保持平行。用筆輕輕擦過，留下紙張原有的白色。

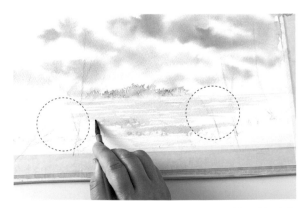

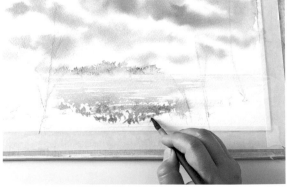

11 用和 9 一樣的顏色，為地面的兩端、前面上色。和樹木重疊的部分顏色要淺一點。

12 用 **B** 將前景的下方上色。為了畫出草的感覺，要用細緻筆觸描繪，並且留白。

POINT 用較深的顏色描繪，以製造遠近感。

描繪近景的樹木

13 用揉成一團的保鮮膜沾取淺色的 **B**，一邊想像樹葉的樣子，一邊按壓出不規則的形狀。

14 在 13 的樹葉之間，用筆補畫上葉子。接著用 **B**（調入較多的 Windsor Blue）畫出陰影處的葉子。

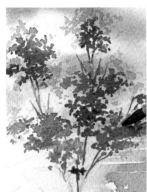

描繪上方的樹木

15 用和 14 一樣的顏色畫樹枝。之後再用顏色加深的 **B** 畫樹枝的陰影。

16 用鉛筆在右上方畫上樹枝的草稿。

最後修飾

17 用 **B**（調入較多的 Permanent Rose）描繪樹葉，然後用揉成一團的保鮮膜按壓。

POINT 為了不讓樹葉顯得太醒目，於是利用蓋印的手法使其融入畫中。

18 和 13 ～ 15 一樣，畫出所有的樹木。因為是近景，所以顏色要略深一點。用噴霧器（小）噴水，讓下方的顏色往下流。由於焦點是在畫的中心部位，因此將近景畫得模糊而不仔細描繪。最後修飾完成。

天空與植物　夕陽下的大海與樹叢

由於這幅畫的重點是樹叢，因此和藍天與樹木（P.68）不同，要先畫出草稿。描繪夕陽風情的成敗只在一瞬之間，請一口氣完成上色。海浪要塗上留白膠，利用刮劃法（scratching）來表現。

▶草稿P.120

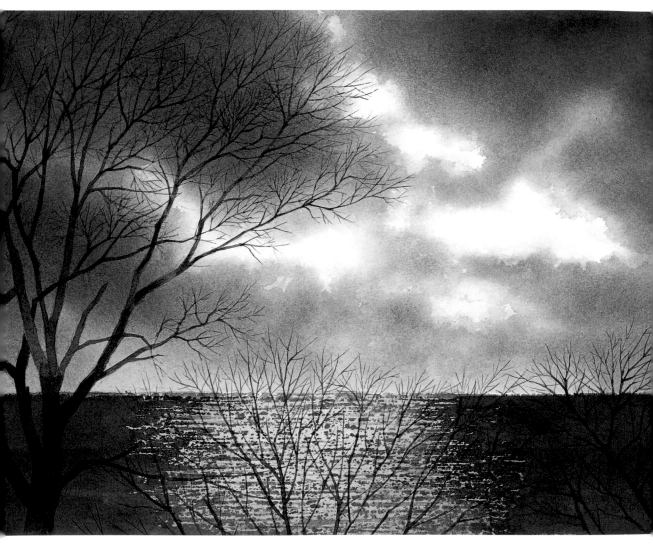

天空、大海、樹木

	Transparent Yellow	
A	Quinacridone Red	
	Transparent Yellow	
	Opera Rose	
B	Windsor Blue	
	Opera Rose	
C	Windsor Blue	
	Ultramarine	

D	Windsor Blue
	Alizarin Crimson
	少量Transparent Yellow
E	Windsor Blue
	少量Transparent Yellow

＊在開始作畫之前，先將所需的顏料擠在小盤子或調色盤上，放入較多的水分調開，這樣作業起來會順暢許多。要混色的顏料也要事先調好，做好準備（P.17）。

描繪夕陽

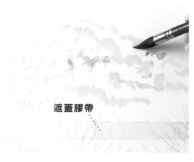

1 描繪草稿。在水平線上貼遮蓋膠帶，以免天空的顏色往下流。想像夕陽的光線，留下中心部分的白色，以 Transparent Yellow 上色。

遮蓋膠帶

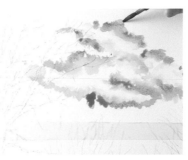

2 在 1 的外側以 **A** 上色。

POINT 在 1 刷上水分之後，為了一口氣完成 2～9，一定要事先在小盤子裡調好足夠的顏料。

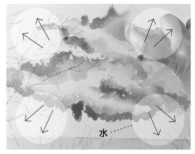

3 用噴霧器（小）朝外側噴水，讓顏色渲染開來。

水

4 稍微在 3 上重疊地朝外側塗上淡淡的 Opera Rose。

5 在 4 的外側以 **B** 上色，表現陰暗的雲朵。用噴霧器噴水，使顏色往外側暈染。

POINT 黃色和 **B** 的紫色一旦混合，顏色就會變混濁，請留意。

6 接續 5 再以 **C** 往外側渲染。將畫紙傾斜，讓顏色融合。

POINT 紙上的水分會變多，因此要適時用面紙吸收調整。

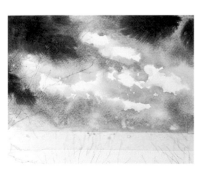

7 為了加深左右兩邊的雲朵顏色，在雲朵裡以 **D** 和 **E** 渲染。

POINT 要小心別讓深色顏料滲透進雲朵縫隙的光線部分。

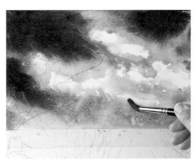

8 夕陽中心部分的白色和黃色之間，以沾水後的筆按壓，讓顏色融合在一起。

POINT 因為之後還可以調整，所以大致暈染開來即可。

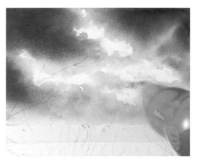

9 待顏色擴散至恰到好處的程度後就用吹風機吹乾。

POINT 直接放置乾燥的話，有時顏料會過度擴散，因此要用吹風機迅速吹乾。

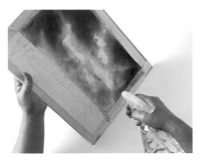

10 待整體乾燥後就把畫立起，用噴霧器（大）在右半邊噴水並將多餘的水分擦掉。

POINT 之後要在中心的黃色部分上色，但因為這個步驟比較複雜，所以分成左右兩邊進行。

11 塗上 Transparent Yellow。

POINT 注意不要破壞紙張的白色部分。在 10 噴水之後，要一口氣完成 11 ～ 14。

12 在黃色層的中心部分以 **A** 上色。

13 在雲朵的陰影部分以 **B**、**C**、**D** 渲染上色。

POINT 將到步驟 8 為止所上的顏色加深。

14 傾斜紙張，用面紙吸除多餘的顏料。

POINT 在適當時機用吹風機吹乾，讓顏料不再暈染。

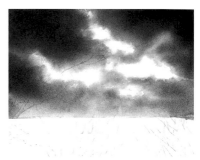

15 左半邊也以 10 ～ 14 的方式上色。待整體完全乾燥後，就將遮蓋膠帶撕除。

描繪大海

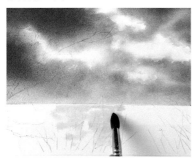

16 將中央的反射光線留白，左右兩側以 Transparent Yellow 上色。

POINT 在尚未完全乾燥時，一口氣完成 17 ～ 20。

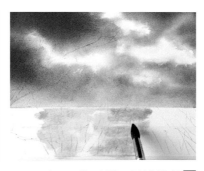

17 在 16 的兩側，以淡淡的 **A** 稍微重疊上色。

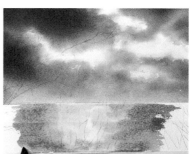

18 在 17 的兩側以 **A** 上色渲染開來。

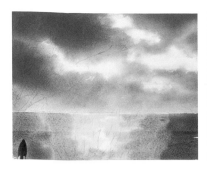

19 在 18 的兩側以 **B** 上色。

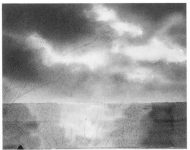

20 在 19 的兩側以 **C** 上色。

POINT 慢慢地疊上各個顏色，讓色彩和緩平順地產生變化。

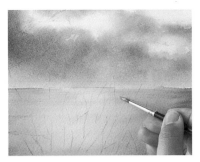

21 待整體完全乾燥後，以乾畫法在海中央的太陽反射部分塗上留白膠。

POINT 塗的時候要和水平線保持平行。

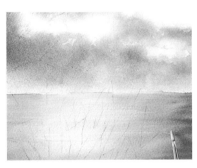

22 遮蓋部分的兩端要輕輕地移動筆，製造出自然而然地模糊消失的效果。

23 待留白膠乾燥後，用牙線棒的尖端隨意刮除留白膠。

POINT 為了和水平線保持平行，拿著牙線棒的手要左右來回移動。

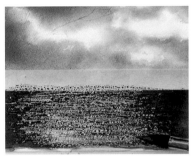

24 在水平線的上方貼上遮蓋膠帶，然後在海的部分由上而下以 **D** 上色。

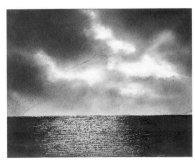

25 待顏料完全乾燥後撕除遮蓋膠帶。

26 用 **D** 描繪左側樹木。

POINT 樹枝越末端要畫得越細，仔細地描繪。

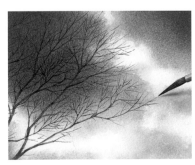

27 用 **D** 描繪其他樹木。為整體進行最後調整。

夕陽景色

道路和路旁的草叢要在畫完之後，從上面開始以深色上色，讓細節看起來不那麼清楚醒目。天空則是要一口氣地渲染描繪。

下雪天

下雪天的陰霾天空。遠處山上的樹木以顏色重疊數次描繪，製造出昏暗的感覺。

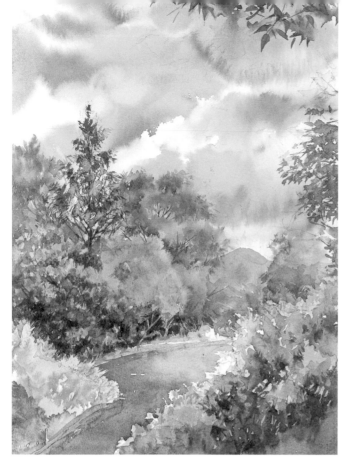

公園

這原本是一幅我在公園畫的速寫。用噴霧器噴水,營造出雲朵柔軟的感覺。各式各樣的樹木則是分別以乾畫法、渲染等不同的方式描繪。

山頂眺望

前面的樹叢是以潑濺法打底,等乾了之後再用筆描繪細細的樹枝。

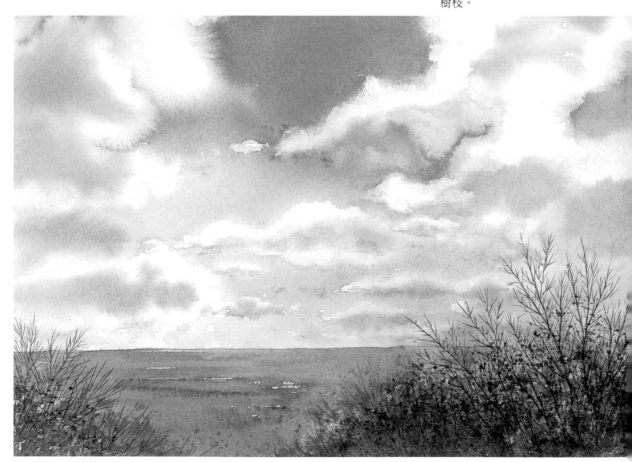

水邊與植物 雨中湖泊

以灰色調單色畫（P.13）的方式描繪，較容易讓遠景的眾多樹木產生一致性。湖面是將紙張傾斜讓顏料往下流，以此表現倒影。

▶草稿P.121

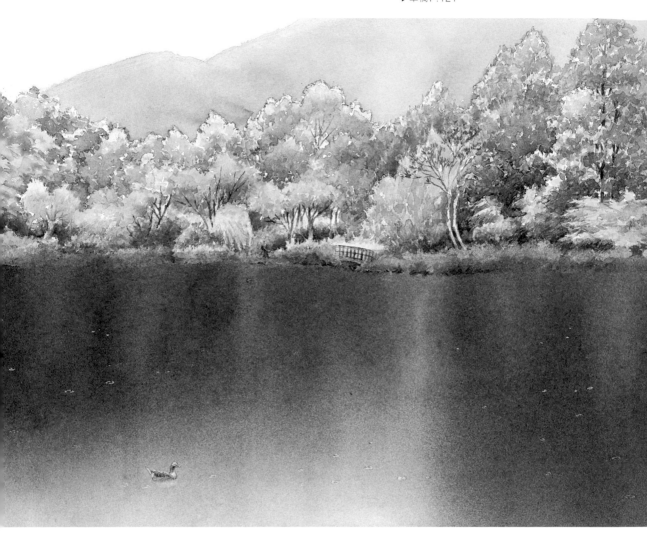

灰色調單色畫部分
A
- Indanthrene Blue
- Alizarin Crimson
- Transparent Yellow

樹木
- Permanent Sap Green

B
- Imidazolone Lemon
- Permanent Sap Green
- Windsor Green
- Perylene Green
- Alizarin Crimson
- Indanthrene Blue

C
- Imidazolone Lemon
- 少量Alizarin Crimson

湖泊
- Imidazolone Lemon
- Permanent Sap Green
- Windsor Green
- Perylene Green
- Windsor Blue
- Indanthrene Blue

山
E
- Windsor Blue
- Permanent Sap Green

鴨子
D
- Alizarin Crimson
- Permanent Sap Green

＊在開始作畫之前，先將所需的顏料擠在小盤子或調色盤上，放入較多的水分調開，這樣作業起來會順暢許多。要混色的顏料也要事先調好，做好準備（P.17）。

灰色調單色畫

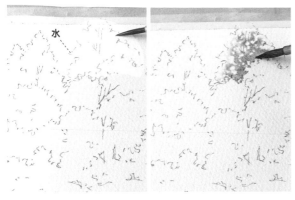

1 描繪草稿。在遠景的樹木上方，以點狀刷上水分。趁尚未乾時以 **A** 渲染開來，畫出樹木。

POINT 因為水分會乾掉，所以不要一口氣描繪整體，而是分區進行。

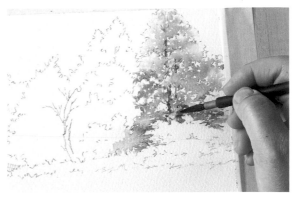

2 下半部的畫法和 1 一樣。樹幹則是用較深的 **A** 上色。

POINT 樹枝要有疏密之分，並且四處留白。

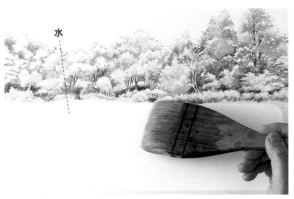

3 和 1、2 一樣分區，畫出所有遠景的樹木。待整體完全乾燥後，用排筆在湖面上刷上水分。

POINT 在水分乾掉之前，一口氣完成 4、5。

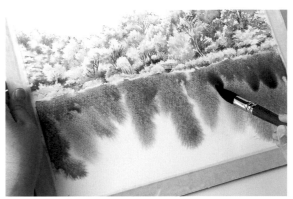

4 考量倒映在湖面上的樹木位置，一邊製造深淺變化，一邊以較深的 **A** 渲染。為了讓顏料往下流，要讓紙張傾斜、進行調整。

POINT 要讓倒映在湖面的樹木長度和位置與岸上樹木吻合，最好事先在湖面用鉛筆做記號。

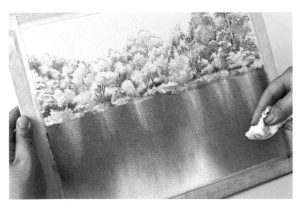

5 為了表現水邊的明亮樹木反射在湖面上的部分，要用面紙迅速地縱向擦拭，再用吹風機吹乾。

POINT 也可以用擰掉水分的濕紗布擦拭。

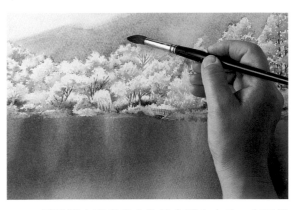

6 用排筆在要畫出山的地方刷上水分。在同樣位置以淺淺的 **A** 上色。如此就完成灰色調單色畫了。

描繪遠景的樹木

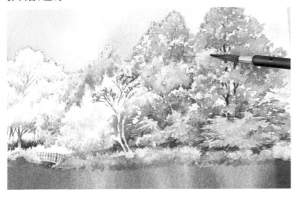

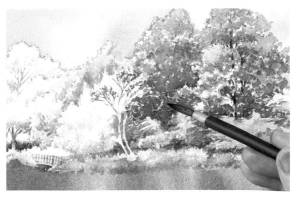

7 上半部的樹葉以淡淡的 Permanent Sap Green 上色。稍微錯開位置，將前方樹木明亮的部分以 **B** 上色。

> **POINT** 重疊上色時只要稍微錯開，就能製造出透明感。

8 一邊留意樹葉的平衡感，一邊稍微錯開上色位置，以 Windsor Green、Perylene Green 重疊描繪。

9 趁 8 尚未乾燥時，在陰影部分以 Alizarin Crimson、Indanthrene Blue 上色。

10 正中央的黃色樹木以 **C** 上色。

描繪湖泊

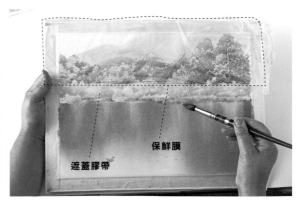

保鮮膜

遮蓋膠帶

11 用 G 筆在湖上的鴨子、水面波紋處塗上留白膠。

> **POINT** 由於 12 ～ 16 要一口氣完成，因此要在小盤子內準備足夠的顏料。

12 用保鮮膜和遮蓋膠帶覆蓋湖泊以上的部分以保護畫面。用噴霧器（大）在湖面上噴水。將紙往靠近身體的方向傾斜，表現出湖面的倒影。接著以 Imidazolone Lemon 渲染上色。

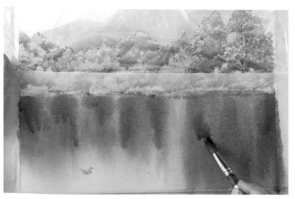

13 一邊將紙傾斜，一邊以 Permanent Sap Green、Windsor Green 渲染描繪。

> **POINT** 想著水面反射的樣子，一邊確認樹木的顏色和高度，一邊讓倒映在水面上的綠色也能盡量一致。

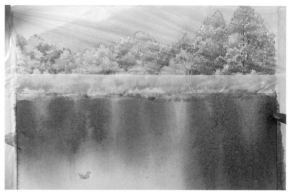

14 在陰影較深處以較濃的 Perylene Green 暈染開來。

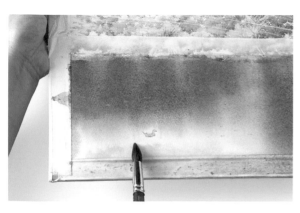

15 在湖面左下方以淡淡的 Windsor Blue 上色。

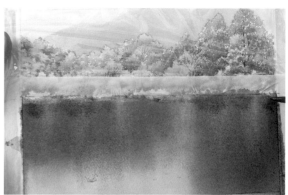

16 水邊則是以 Indanthrene Blue 上色，描繪出陰影。

最後修飾

17 待整體完全乾燥後，用手指輕輕摩擦，將留白膠剝除。接著用 **D** 描繪鴨子。

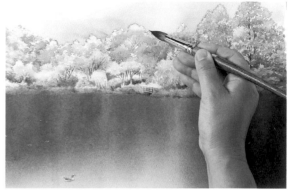

18 遠景的山上以淡淡的 **E** 上色。為整體進行最後的調整。

水邊與植物　倒映樹影的蓮花池

如果把水中的景色描繪得太複雜，會有損水面的透明感。使用灰色調單色畫（P.13）分開描繪水中和水面，能夠在表現池塘透明感的同時使其產生一致性。

▶草稿P.122

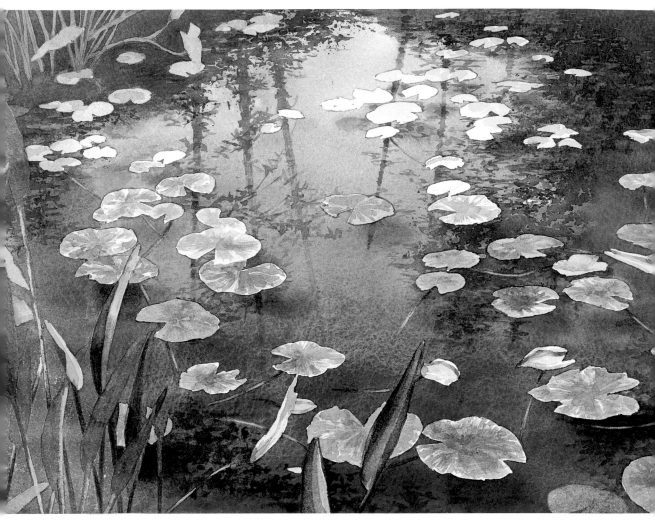

灰色調單色畫部分

A
- Windsor Blue
- Permanent Sap Green
- Alizarin Crimson

B
- Windsor Blue
- Burnt Umber
- Raw Sienna

池塘

- Windsor Blue
- Cobalt Blue
- French Ultramarine
- Windsor Violet
- Opera Rose
- Hooker's Green

蓮花、草

C
- Hooker's Green
- Raw Sienna

- Transparent Yellow

- Opera Rose

D
- Burnt Umber
- Permanent Sap Green
- French Ultramarine
- Raw Sienna

- Permanent Sap Green

＊在開始作畫之前，先將所需的顏料擠在小盤子或調色盤上，放入較多的水分調開，這樣作業起來會順暢許多。要混色的顏料也要事先調好，做好準備（P.17）。

灰色調單色畫

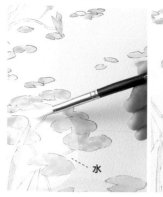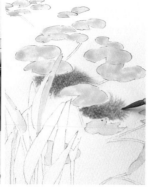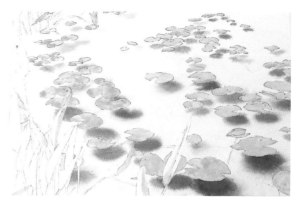

1 描繪草稿。在蓮葉和草的明亮部分塗上留白膠。待整體乾燥後，在蓮葉的影子處刷上水分，且範圍要比影子大 1〜2cm，接著再以 **Ａ** 上色。

POINT 水分會乾掉，所以要一片一片進行。

2 用和 1 一樣的方式，描繪所有蓮葉的影子。

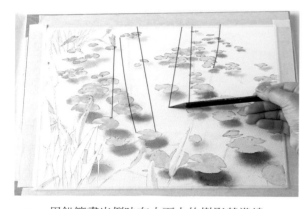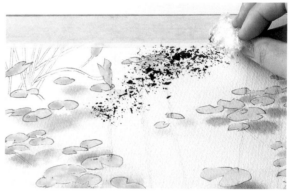

3 用鉛筆畫出倒映在水面上的樹影基準線。

POINT 一開始就先描繪樹影，會讓水面變得太複雜，所以要等完成蓮葉影子的灰色調單色畫後再畫。

4 以灰色調單色畫的手法描繪倒映在水面的葉子。用揉成一團的保鮮膜沾取淡淡的 **Ｂ**，在畫紙上按壓描繪。

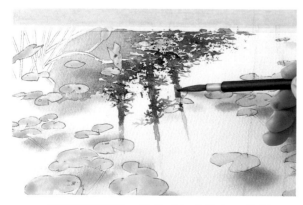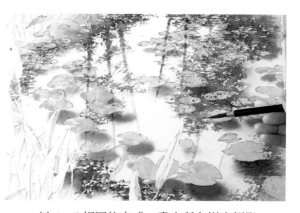

5 用筆調整形狀，使其看起來像是 4 的樹影。用沾了水的筆，讓葉影左側的顏色也暈染擴散。接著用 **Ｂ** 淡淡地描繪出樹幹。

6 以 4、5 相同的方式，畫出所有樹木倒影。

POINT 因為是倒映在水面上的樹木影子，所以不需太仔細描繪。

描繪池塘

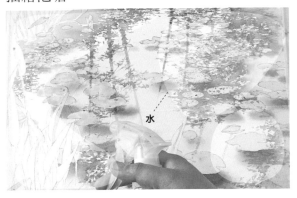

7 用噴霧器（大）噴水。

POINT 由於要一口氣完成 8 ～ 13，因此一定要事先在小盤子裡調好足夠的顏料。

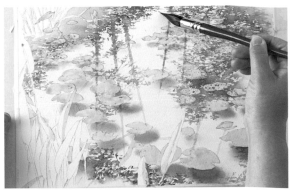

8 用筆在池塘中央刷上水分。

POINT 留意不要過度摩擦以灰色調單色畫法畫好的部分。

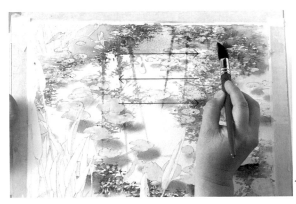

9 畫面上方以 Windsor Blue 上色。為了讓顏料的顏色越往下越深，要傾斜紙張加以調整。

POINT 一次上色後要迅速往下畫。注意不要在相同的地方重複上色好幾次。

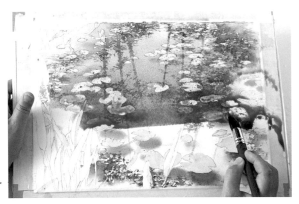

10 傾斜紙張，以 Cobalt Blue 上色，使其與 9 的顏色融合。

POINT 由於要上色的面積很大，因此最好選擇吸水量大且較粗的筆。

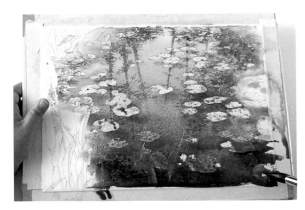

11 一邊往下描繪、一邊以 French Ultramarine、Windsor Violet 順序上色。

POINT 只要越往下色彩越濃，就更能製造出對比。

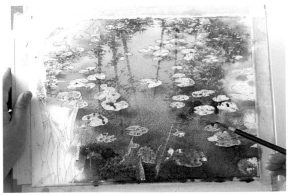

12 在水面各處以 Opera Rose 和 Hooker's Green 上色。

POINT 為了避免色調太過單調，加入粉紅色、綠色等其他顏色進行調整。

描繪草、蓮葉

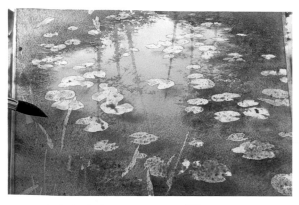

13 在左右陰暗的葉影部分以 **B** 上色，使藍色部分和邊界融合。

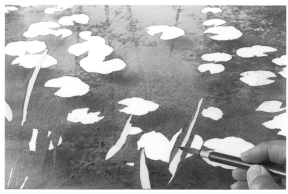

14 待整體完全乾燥後就用手指輕輕摩擦，將留白膠剝除。在草上以 **C** 上色。水藍色的部分以 Transparent Yellow 上色，調整成綠色調。

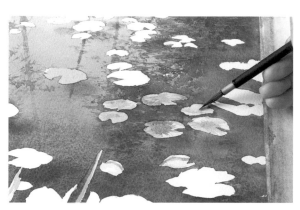

15 用深淺不一的 **C** 為蓮葉上色。接著隨處以 Opera Rose 重疊描繪。

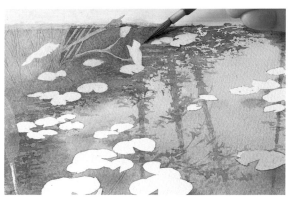

16 在水邊和蓮葉影子處以 **D** 上色。

最後修飾

17 將遮蓋膠帶剪成莖的形狀，留下細細的空隙貼到畫紙上。用弄濕的高密度海綿摩擦，再用面紙擦除顏色。

18 在 **17** 擦除顏色的地方以 Permanent Sap Green 上色。重複 **17**、**18** 的步驟，畫出幾支蓮葉的莖。畫出水面下陰暗的莖，為整體進行最後的調整。

水邊與植物 溪谷

描繪出河川由遠至近、充滿生命力的流動感。為了呈現出遠近感，請特別在用色上多花點心思。河川不需要遮蓋，以渲染的方式描繪流動的水體。

▶草稿P.123

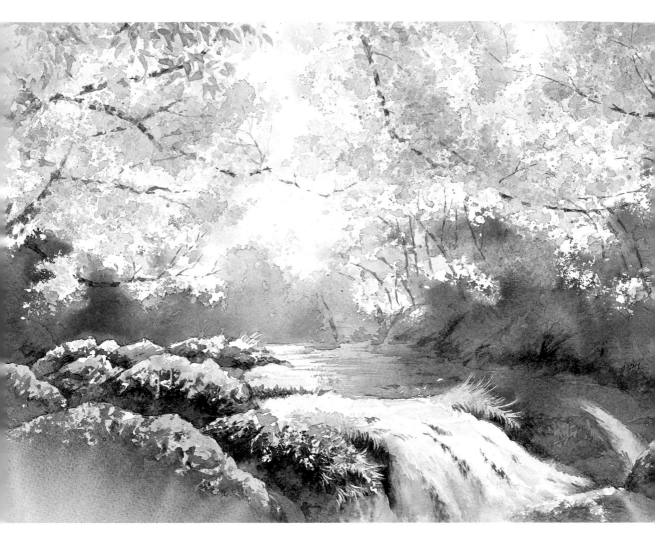

灰色調置色畫部分

A
- Phthalo Turquoise
- Permanent Sap Green
- Alizarin Crimson

遠景

- Transparent Yellow
- Windsor Blue
- Ultramarine

B
- Ultramarine
- Transparent Yellow
- Alizarin Crimson

C
- Cobalt Blue
- French Ultramarine

岩石、樹木、河川等等

D
- French Ultramarine
- Permanent Sap Green
- Alizarin Crimson

- Ultramarine
- Cobalt Blue
- Permanent Sap Green
- Windsor Blue
- Phthalo Turquoise

E
- Permanent Sap Green
- Transparent Yellow

＊在開始作畫之前，先將所需的顏料擠在小盤子或調色盤上，放入較多的水分調開，這樣作業起來會順暢許多。要混色的顏料也要事先調好，做好準備（P.17）。

事前準備

1 描繪草稿。用揉成一團的保鮮膜沾取留白膠，按壓在遠景的明亮部分上。

2 把紙裁出岩石的形狀，以防按壓時超出範圍、保護畫面其他地方。用揉成一團的紙沾取留白膠，按壓遮蓋。生長在岩石上的草則用筆塗上留白膠。

灰色調單色畫

3 以乾畫法在岩石陰影處以 **A** 上色。接著用沾了水的筆稍微使顏色融合。

描繪遠景

4 用排筆在岩石和河川以外的遠景刷上水分。從中央開始往左右兩邊，依序以淺黃色系、藍色系、**B**、**C** 補上背景的顏色。

POINT 由於中心部分有光線照射進來，因此用淡淡的顏色描繪。在水分乾掉前一口氣完成 4〜6。

5 傾斜紙張，一邊讓顏色融合，一邊將顏色調整成越往下越深。

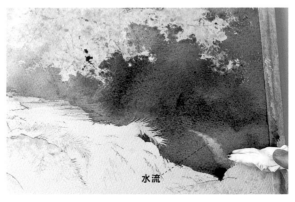

水流

6 用面紙迅速吸除多餘的顏料，加以調整。畫面上小水流處也用面紙擦除，塑造出形狀。

描繪岩石

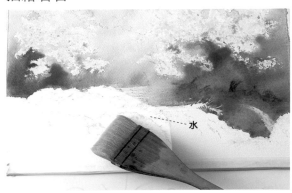

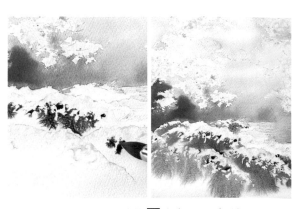

7 用排筆將岩石部分刷上水分。

POINT　在水分乾掉之前，一口氣完成 8 ～ 10。

8 岩石上方以較濃的 **D** 上色，下方則以淡淡的 **D** 重疊上色。

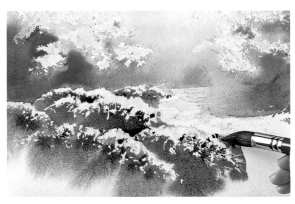

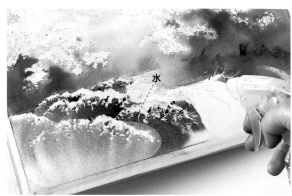

9 四處塗上 Ultramarine、Cobalt Blue，增添變化。

10 用噴霧器（大）在前方的岩石上噴水，營造出柔和的感覺。

POINT　傾斜紙張，讓顏料往下流。

描繪遠景的樹木

11 待整體完全乾燥，就將留白膠剝除。用揉成一團的保鮮膜沾取淡淡的 **E**，按壓在遠景的樹木上。用筆自然地刷開以表現樹葉。

12 用筆沾取淡淡的 Permanent Sap Green，潑濺上去。

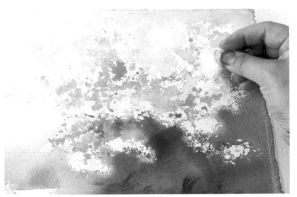

13 用揉成一團的保鮮膜沾取淡淡的 Windsor Blue，按壓在陰影處。

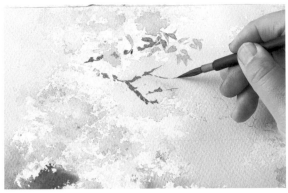

14 用 **B** 描繪陰影處的葉子。在葉子之間用 **D** 畫上樹枝。

POINT 這個部分因為是較近的物體，所以要稍微畫出葉子的形狀。

描繪岩石上的青苔

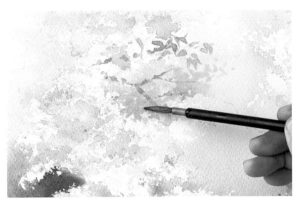

15 用Windsor Blue和Phthalo Turquoise調整樹木的形狀。

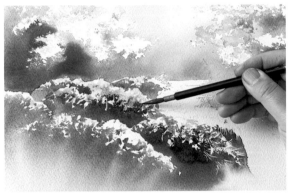

16 在剝除留白膠的地方，以 **E**、Permanent Sap Green、Cobalt Blue 重疊上色。

POINT 由於這個部分是受光而最明亮的地方，因此要畫淺一些，並隨處留白打亮。

描繪河川

17 用弄濕的高密度海綿摩擦河川的邊緣，營造出柔和的印象。將河川整體刷上水分，以極淺的 Ultramarine 暈染描繪出流暢的水流。

最後修飾

18 用面紙等保護不想沾上顏料的部分。用筆沾取 Permanent Sap Green，潑濺在樹木上。為整體進行最後的調整。

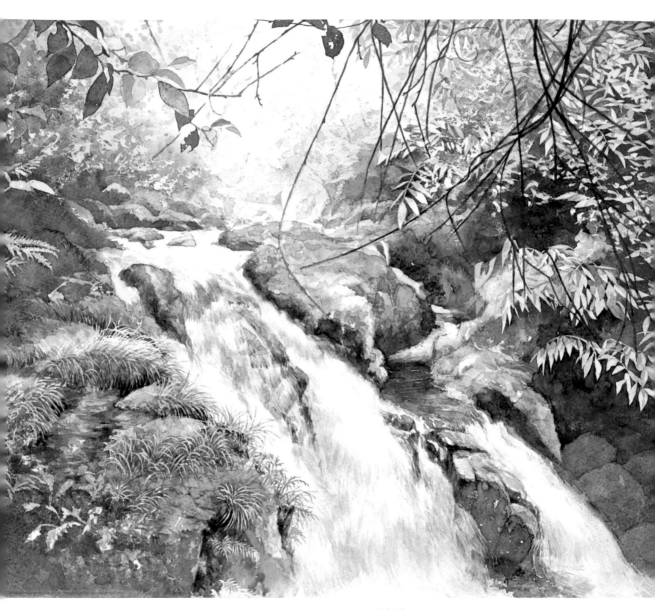

溪流

這是從向前突出的岩石上望見的景色。
柔軟的青苔美麗地覆蓋在岩壁上,深深
地吸引著我。青苔和小草是用G筆塗上留
白膠而畫成。

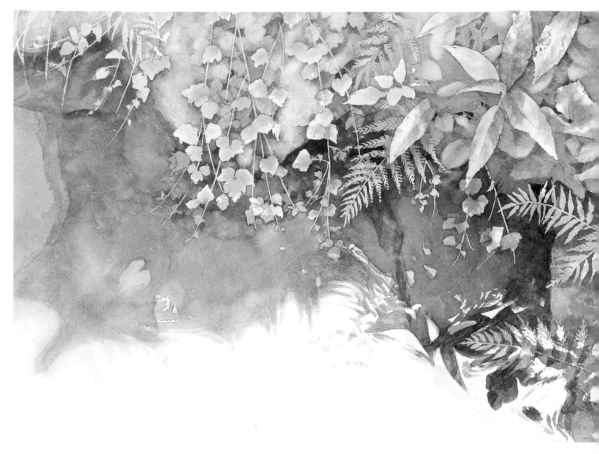

綠色水面

先用灰色描繪水面下的岩石影子，再從
上方開始畫上透明且彩度高的綠色。

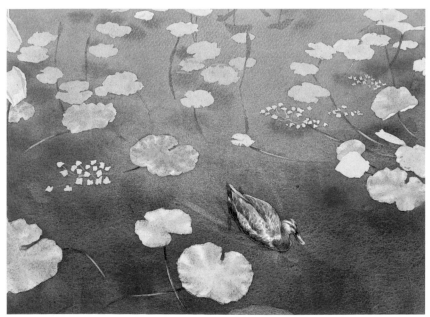

夏季傍晚

畫法和「倒映樹影的蓮花池
（P.82）」一樣。使用彩度和透
明度低的顏料，營造出沉穩靜
謐的氛圍。

庭園與植物　花之門

門的部分是先以乾畫法進行灰色調單色畫，再用濕畫法加入各式各樣的顏色。試著以微妙的色調表現落在門上的影子吧。

▶草稿P.124

灰色調單色畫部分

A
- Ultramarine
- Transparent Yellow
- Alizarin Crimson

門、葉子等等
- Transparent Yellow
- Windsor Blue
- Hooker's Green
- Opera Rose
- Ultramarine

B
- Ultramarine
- Permanent Sap Green
- 少量Alizarin Crimson

C
- Alizarin Crimson
- Windsor Blue
- Transparent Yellow

D
- Opera Rose
- Transparent Yellow

E
- Windsor Blue
- Transparent Yellow

F
- Cerulean Blue
- Cobalt Blue

- Permanent Sap Green
- Burnt Siennna

＊在開始作畫之前，先將所需的顏料擠在小盤子或調色盤上，放入較多的水分調開，這樣作業起來會順暢許多。要混色的顏料也要事先調好，做好準備（P.17）。

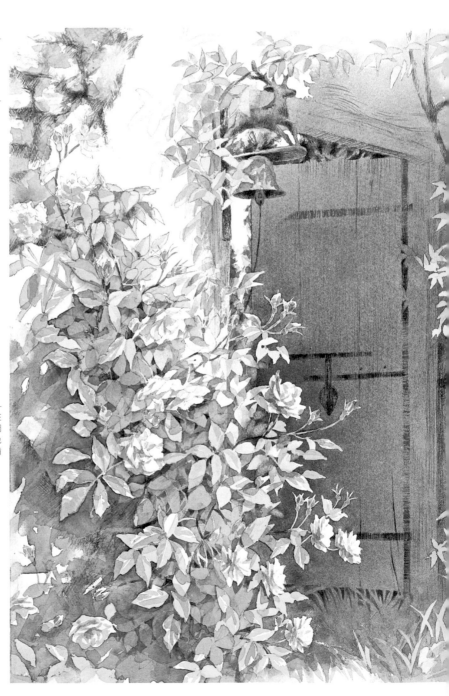

事前準備

1 描繪草稿。在陽光照射到的葉子和草上塗上留白膠。

灰色調單色畫

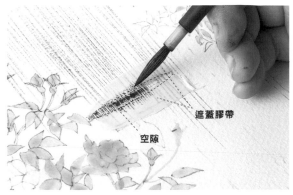

遮蓋膠帶

空隙

2 用乾畫法在門上以 A 上色。和木紋保持平行，像是輕輕擦過一般迅速地描繪。貼上遮蓋膠帶並留下空隙，然後將縫隙的顏色塗得深一點以表現鐵製零件。

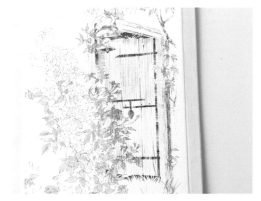

3 門閂、螺絲、門鈴也要用 A 畫上陰影並增添質感。

描繪門扉

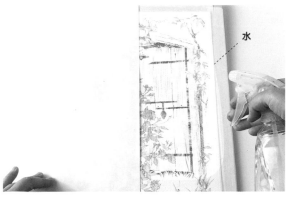

水

4 用紙保護左側的玫瑰部分。用噴霧器（大）在門及其右側處噴水。

POINT 在水分乾掉之前，一口氣完成 5～8。一定要事先在小盤子裡調好足夠的顏料。

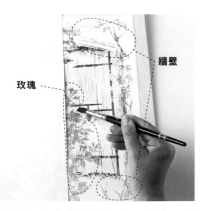

牆壁

玫瑰

5 為了讓水分均勻地分布在門上的玫瑰上，要用筆輕輕地刷開。

POINT 小心不要破壞 4 噴灑在門上下兩側的牆上水滴。

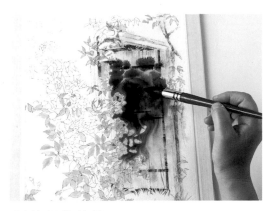

6 用較粗的筆將 Transparent Yellow、Windsor Blue、Hooker's Green、Opera Rose、Ultramarine 渲染開來。

POINT 如果要增加渲染的程度，可以用手指按壓筆。

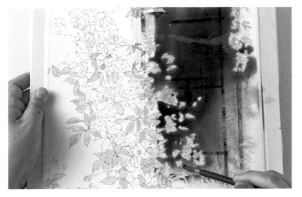

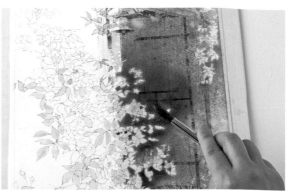

7 傾斜紙張，調整陰影的色調。用面紙吸除多餘的顏料。

8 視整體平衡，在顏色不足處以 6 的顏色渲染開來。

描繪玫瑰樹叢

9 待顏色擴散至恰到好處的狀態後，就用吹風機吹乾。

10 在葉子的陰影部分刷上水分，然後一邊塗上 **B**，一邊製造出顏色的深淺差異。下方也以相同方式描繪，加上陰影。

POINT 因為水分會乾掉，所以要分區進行。

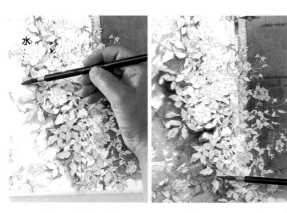

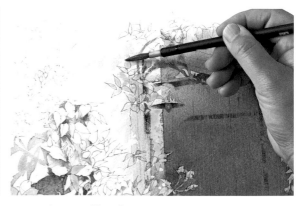

11 待整體完全乾燥，在左下方牆壁上的陰影處刷上水分。像在描繪葉子陰影似地刷上水分，接著以 6 畫在門上的顏色渲染開來。

12 和 11 一樣，畫出門左上方的葉子陰影。

描繪磚頭

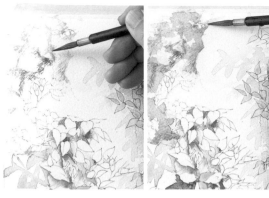

13 利用乾畫法，在左上方的磚頭塗上 **A**。接著再塗上淡淡的 Transparent Yellow、Opera Rose、Windsor Blue。

POINT 不用褐色描繪，而是重疊各種顏色來表現。

描繪門鈴

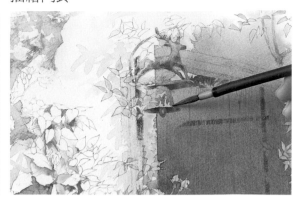

14 用 **F** 畫門上的裝飾和門鈴。

描繪玫瑰

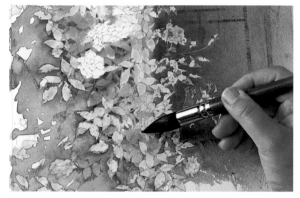

15 在正中央一帶的玫瑰葉子上以 **E** 上色，製造出顏色的深淺差異。待整體完全乾燥，就用手指輕輕摩擦，將留白膠剃除。

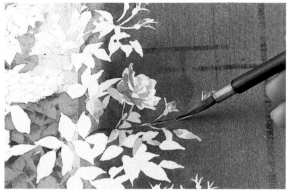

16 用 **D** 描繪玫瑰花。顏色最明亮的花瓣保留紙張原有的白色，並在花蕊上以 Transparent Yellow 上色。用 **C** 描繪葉子。

最後修飾

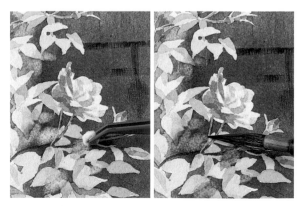

17 將高密度海綿沾水後揉成一團，用鑷子夾住，隨意將背景的顏色擦除以畫出葉子的形狀。接著以 Permanent Sap Green 上色，表現帶有朦朧感的葉子。

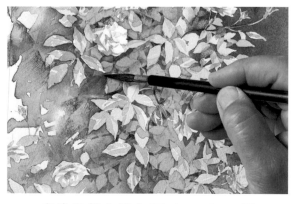

18 在陰影部分補上 Windsor Blue。用 Burnt Siennna 畫上門鈴的繩子。為整體進行最後的調整。

庭園與植物　小庭院

為了突顯中心的玫瑰，其他物體不需描繪得太過仔細。明暗的對比和彩度也要降低，增添層次感。

▶草稿P.125

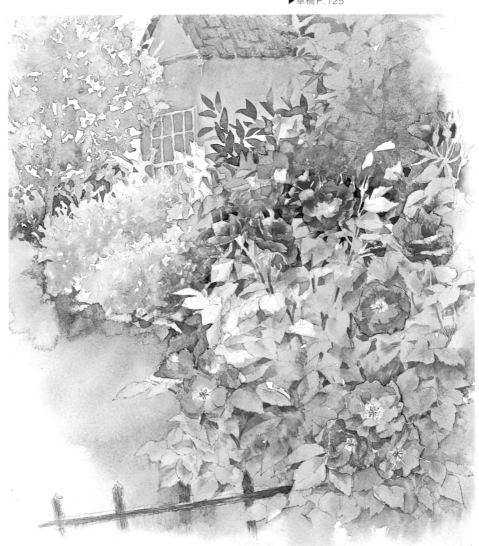

遠景的樹木

A
- Windsor Blue
- Raw Sienna
- Windsor Green

灰色調單色畫部分

B
- Windsor Green
- Permanent Magenta

建築、樹葉等等

C
- Windsor Violet
- Raw Sienna

D
- Permanent Magenta
- Raw Sienna

- Raw Sienna
- Ultramarine

E
- Ultramarine
- Windsor Yellow

- 少量Windsor Yellow

- Windsor Green

- Windsor Blue

F
- Windsor Blue
- Transparent Yellow

G
- Ultramarine
- Raw Sienna

玫瑰

H
- Opera Rose
- Permanent Magenta
- Opera Rose
- Transparent Yellow

＊在開始作畫之前，先將所需的顏料擠在小盤子或調色盤上，放入較多的水分調開，這樣作業起來會順暢許多。要混色的顏料也要事先調好，做好準備（P.17）。

描繪遠景的樹木

1 描繪草稿。改變 Ａ 的混合比例，調出亮綠色和暗綠色。用揉成一團的保鮮膜沾取顏料，按壓成葉子。

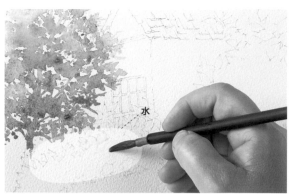

2 在 1 下方的樹木上，用水點狀地塗上葉子的形狀。

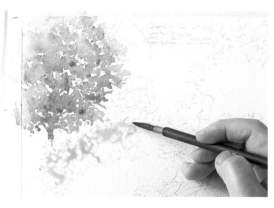

3 塗上 2 之後，在上面以 1 的明亮綠色渲染。

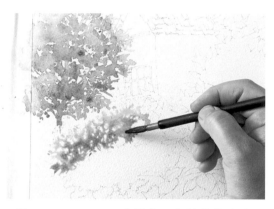

4 將 Windsor Green 重疊在 3 畫過的部分上，然後繼續往下方上色。

灰色調單色畫

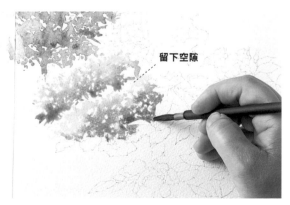

5 和 3、4 一樣畫出下方的草叢。

POINT 如果不和上層保持一點空隙，顏色就會混在一起。

6 用 Ｂ 描繪建築左側的牆壁、屋頂、窗戶。

POINT 先在陰影部分上色，比較容易製造出立體感。

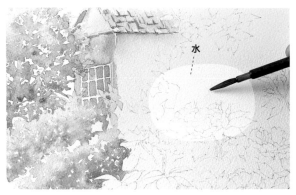

7 在右上方的樹叢上，用水刷出樹葉陰影的形狀。

POINT 一口氣全刷上水分會容易乾掉，因此要分區進行。

8 在 7 刷上水分的部分以 **B** 上色，並製造出顏色的深淺差異。

描繪建築

9 用和 7、8 相同的方式，往下畫出樹叢的陰影。接著也畫上柵欄。

POINT 因為沒有描繪樹葉細部的草稿，所以請參考 P.96 的完成圖描繪。

10 待整體完全乾燥後，以 **C** 將屋頂處上色。在調淡的 **C** 中加入 Raw Sienna，用以描繪窗戶和牆壁。

描繪遠景的樹木

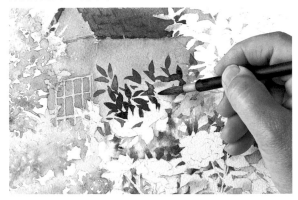

11 待牆壁的顏料乾燥後，用深淺不同的 **D** 畫出枯葉。隨意加上 Ultramarine。

12 右側的遠景樹木要用深淺不同的 **A** 來畫。邊緣部分則是用噴霧器（小）噴水，將顏色暈染開來。

描繪樹葉

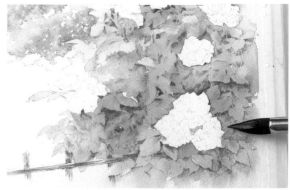

13 在陰影部分加上 **E**，讓玫瑰花突顯出來。

14 用淡淡的 Windsor Yellow、淡淡的 Windsor Green、淡淡的 Windsor Blue 描繪玫瑰的葉子。

> **POINT** 在顏料未乾時接連地重疊上色。上色時筆觸要輕柔，以免灰色調單色畫的灰色溶解。

描繪草皮

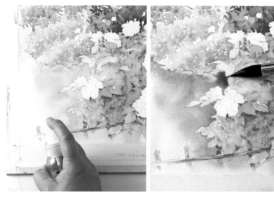

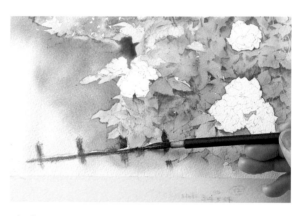

15 用 **F** 描繪左側的草皮，邊緣要用噴霧器（小）噴水，將顏色暈染開來。趁顏料尚未乾燥時，在玫瑰的周圍以 Windsor Blue 和 **E** 渲染。

16 用 **G** 重疊描繪柵欄。

最後修飾

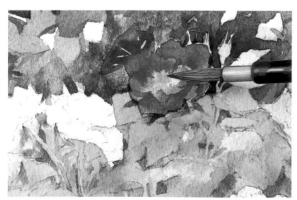

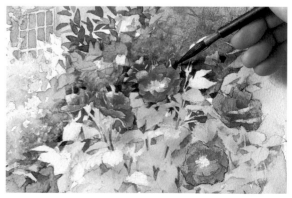

17 用 **H** 將玫瑰花瓣上色，然後再疊上 Opera Rose。花蕊處則以 Transparent Yellow 描繪。其他花朵的畫法亦同。下方的玫瑰顏色要比中央的玫瑰來得淺而低調一些。

18 用沾水的筆淡化顏色和形狀過於醒目的部分，為整體進行最後的調整。

庭園與植物 其他作品

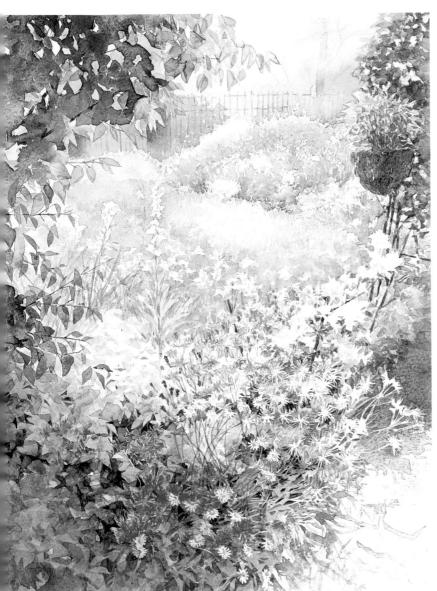

春天的庭院

庭院裡，到處種植著各式各樣的小花。近景的陰影部分，以及從中景到遠景、光線照射到的部分的邊界，是整幅畫的焦點所在。

大飛燕草小徑

讓遠景色彩朦朧的森林，和近景的鮮豔花朵形成對比。

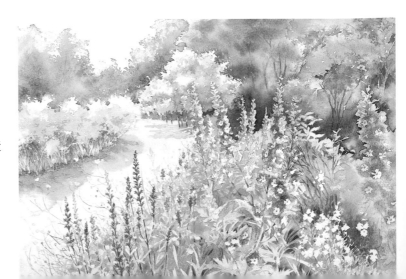

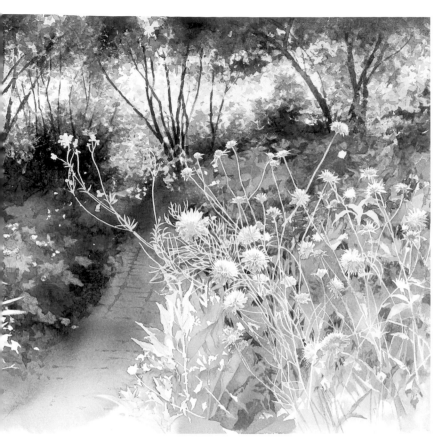

北方庭園

強烈日照所形成的陰影，突顯了
花朵的存在感。前面花朵的細莖
和葉子，要用G筆仔細地塗上留
白膠。

小橋

小河的兩岸自然生長著各
式各樣的植物。確實掌握
各自的形狀特徵，讓顏色
像是彼此交融般地融合。

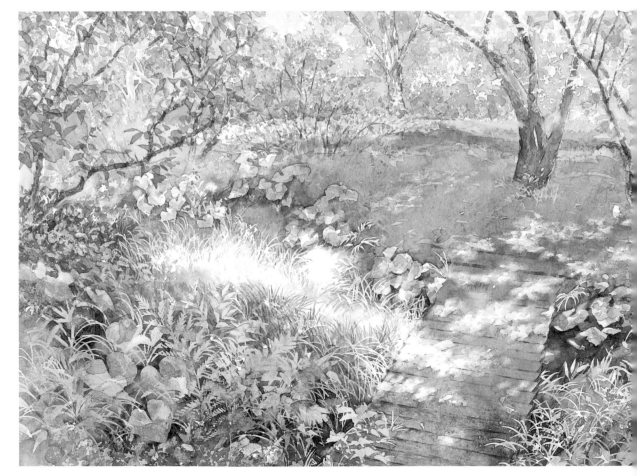

原野與植物 野地的瑪格麗特

一開始先暈染描繪草原的陰影，製造出美麗的漸層。在底部塗上顯色的藍色，就能夠
畫出清爽的綠色陰影。

▶草稿P.126

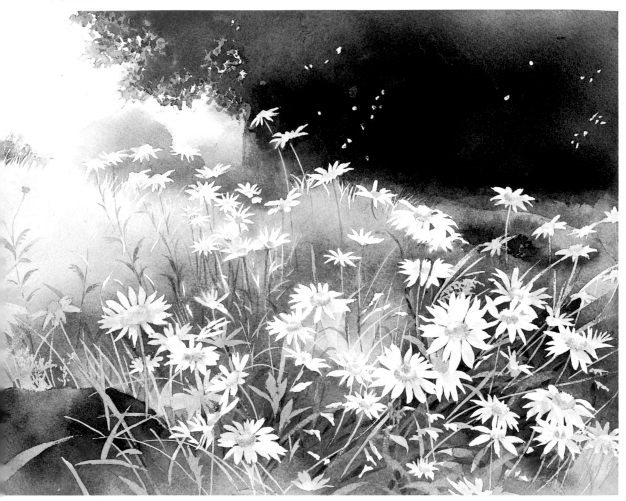

原野、森林等等 ——————————————

 Cobalt Blue

A Transparent Yellow
 Permanent Sap Green

B Permanent Sap Green
 Ultramarine
 Alizarin Crimson

 Transparent Yellow

C Ultramarine
 Hooker's Green

 Permanent Sap Green

 Hooker's Green

 Viridian

 Cobalt Blue

花 ——————————————

 Transparent Yellow

 Windsor Blue

 Opera Rose

D Transparent Yellow
 Hooker's Green

 Hooker's Green

 Permanent Sap Green

＊在開始作畫之前，先將所需的顏料擠在小
 盤子或調色盤上，放入較多的水分調開，這
 樣作業起來會順暢許多。要混色的顏料也
 要事先調好，做好準備（P.17）。

事前準備

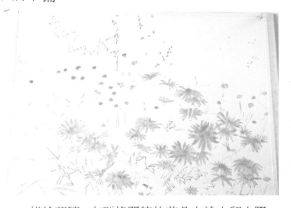

1 描繪草稿。在瑪格麗特的花朵上塗上留白膠。

POINT 花瓣的前端大多會反射光線。為了避免顯得雜亂，塗留白膠時要非常仔細。

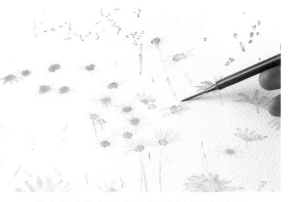

2 後方群生的瑪格莉特花瓣也塗上留白膠。

POINT 由於沒有描繪草稿，所以請運用筆觸描繪上去。選擇毛尖較細的筆比較好畫。

描繪原野

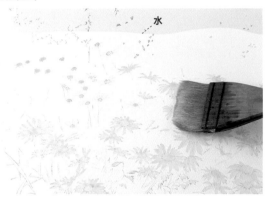

3 待留白膠乾燥後，就用排筆在原野部分刷上水分。要刷得稍微超出地平線。

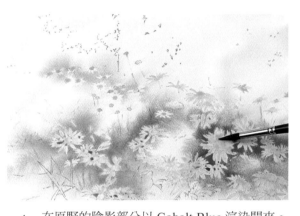

4 在原野的陰影部分以 Cobalt Blue 渲染開來。

POINT 第一次塗上顏色暈染可以畫得最漂亮，因此請大膽地將顏色暈開。也可以先在小盤子裡將顏色暈開。

描繪森林

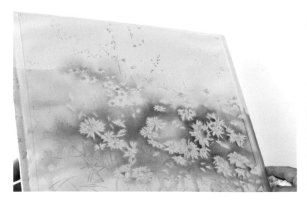

5 待4乾燥，就用噴霧器（大）噴水。在明亮部分以 **A** 渲染，然後傾斜紙張進行調整。

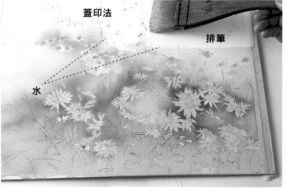

6 用揉成一團的保鮮膜沾水按壓，畫出左側的葉子部分。森林的部分則是用排筆刷上水分。

描繪原野

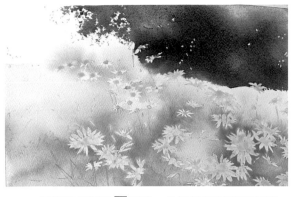

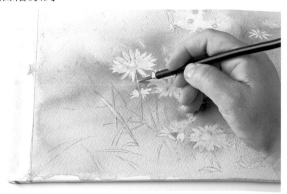

7 以顏色較深的 **B** 渲染，並傾斜紙張進行調整。

POINT 為避免將樹木的部分整個塗滿，畫面右上方要淡淡地渲染。

8 待整體完全乾燥，就在草和莖上塗上留白膠。

水

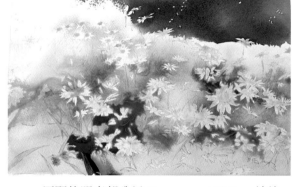

9 用保鮮膜遮蓋原野以上的部分，用噴霧器在原野處噴水。多餘的水分就在紙張末端用面紙吸除。

POINT 用噴霧器（大）噴水。在水分乾掉之前，一口氣完成 10 ～ 12。

10 原野的明亮部分以 Transparent Yellow 渲染，陰影部分則以 **C** 和 Permanent Sap Green 渲染。

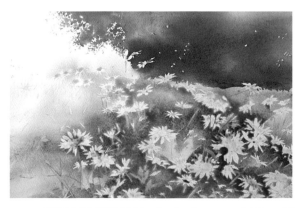

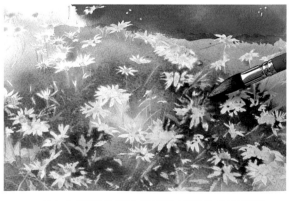

11 繼續在陰暗處以 Hooker's Green、Viridian 渲染。原野上方則以 Cobalt Blue 渲染。

12 在中心的花朵的陰影部分以深色的 **C** 渲染。

POINT 藉著加深周圍的色調來突顯主角的花朵。

描繪遠景的森林

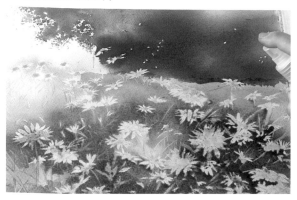

13 用噴霧器（小）在森林處噴水。

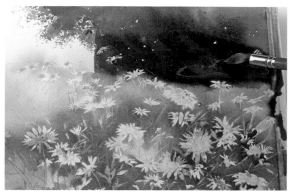

14 以 Hooker's Green、深色的 **C** 渲染開來。

POINT 讓暗處也有顏色的差異。

描繪原野

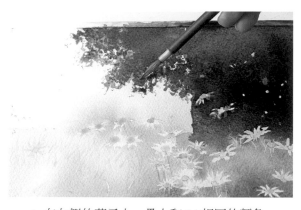

15 在左側的葉子上，疊上和 14 相同的顏色。

POINT 藉著錯開塗抹的範圍，畫出透光的樹葉。

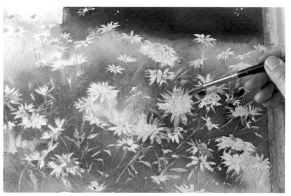

16 以留白膠畫上草和花瓣。

POINT 為了補畫中心部分的草，要再度進行遮蓋。醒目的花朵周圍要格外仔細描繪。

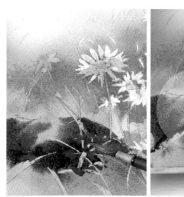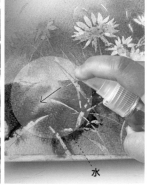

17 將左下方的岩石刷上水分，然後以 **B**（調入較多的 Alizarin Crimson）、Cobalt Blue 渲染開來。用噴霧器（小）朝紙張末端噴上水分。

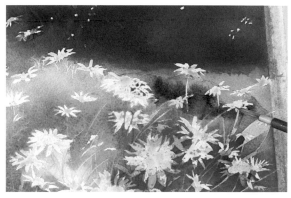

18 用和 17 一樣的方式描繪右上方的岩石。

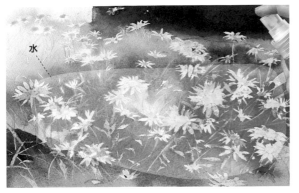

19 用噴霧器（小）在瑪格莉特花叢上噴水。

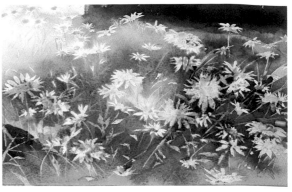

20 花叢以 **C** 和 Viridian 渲染開來。

POINT 透過再次上色，讓 16 所遮蓋部分的草顯現出來，描繪出複雜的草叢。

描繪近景的花朵

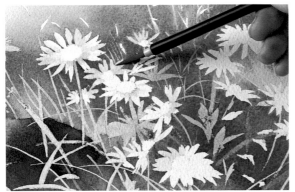

21 待整體完全乾燥，就用手指輕輕摩擦，將留白膠剝除。用非常淡的 Transparent Yellow、Windsor Blue、Opera Rose 等 3 個顏色，重疊描繪花瓣。

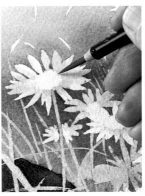

22 用 Transparent Yellow、**D**、淺色 Opera Rose 描繪花蕊。在陰影部分疊上 Hooker's Green。

POINT 花蕊很醒目，所以要十分仔細地描繪。

最後修飾

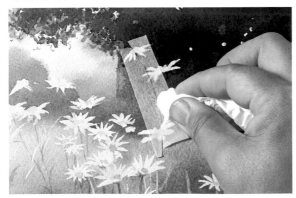

23 將遮蓋膠帶裁成莖部的形狀，留下細細的空隙貼到畫紙上。用弄濕的高密度海綿摩擦空隙處，再用面紙將顏色擦除。背景昏暗的花朵也以相同方式處理。

24 在 23 產生的白色處以 Permanent Sap Green 描繪花莖。用 23 的方式畫出好幾支莖，為整體進行最後的調整。

原野與植物　魯冰花山丘

重點在於要將顏色鮮豔的花朵留到最後再畫。畫的過程中，要小心別讓綠色混進花朵處。

▶草稿P.127

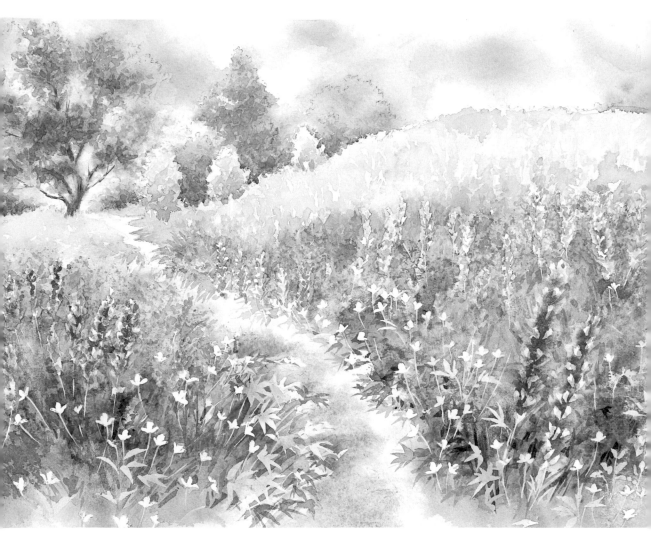

天空

A
- Phthalo Turquoise
- Permanent Rose

遠景的樹木、草原、山丘等等

B
- Imidazolone Lemon
- Phthalo Turquoise
- Perylene Green
- Permanent Rose
- Permanent Sap Green
- Viridian
- Transparent Yellow
- Phthalo Turquoise

花

C
- Opera Rose
- French Ultramarine

D
- Cerulean Blue
- French Ultramarine
- Opera Rose
- French Ultramarine
- Imidazolone Lemon

花朵周圍的草原

E
- Permanent Sap Green
- Transparent Yellow

道路

F
- French Ultramarine
- Opera Rose
- Transparent Yellow

※在開始作畫之前，先將所需的顏料擠在小盤子或調色盤上，放入較多的水分調開，這樣作業起來會順暢許多。要混色的顏料也要事先調好，做好準備（P.17）。

事前準備

1 事前準備。在山丘的草和魯冰花上塗上留白膠。

描繪天空、遠景的樹木

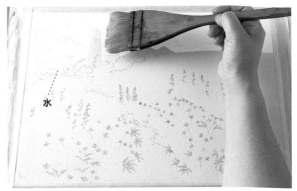

2 待留白膠乾燥後，用排筆在天空和遠景的樹木上刷上水分。

POINT 在水分乾掉之前，一口氣完成 3 ～ 6。

3 將雲朵的部分留白，其他部分以 **A** 渲染。

POINT 如果顏色滲進雲朵處，請用面紙吸除。

4 在遠景的樹木上以淡淡的 **B** 渲染。

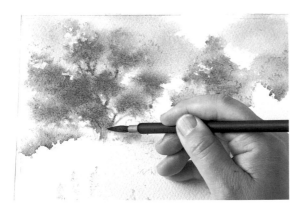

5 遠景的樹木以較深的 **B** 和 Perylene Green 描繪。

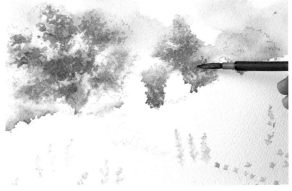

6 在 **B** 中混入 Permanent Rose，然後用調好的顏色描繪樹枝和樹幹。

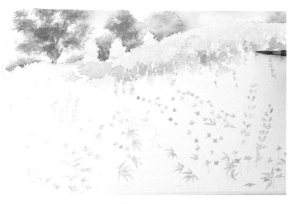

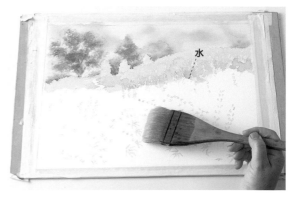

7 用深淺不同的 **B**，像在畫草一樣地移動筆，塗滿遠景的山丘上方。

8 用排筆在剩下的整座山丘上刷上水分。

POINT 在水分乾掉之前，一口氣完成 9、10。

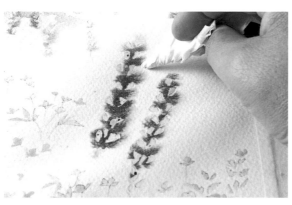

9 用 **C**、**D**、Opera Rose 將魯冰花上色。用捻細的面紙吸除魯冰花周圍的水分。

POINT 這是為了避免之後在花朵周圍畫上綠色時，顏色混在一起變成褐色。

10 在 8 刷上水分的範圍內以 **E** 描繪草。保留正中央的道路不要上色。

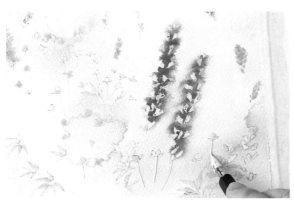

11 待整體完全乾燥之後，在細莖和草上塗上留白膠。

12 一邊想像草的陰影，一邊在 11 塗上留白膠的部分刷上水分，但不要刷得太過均勻。接著在上面以深色的 **E** 渲染，以表現出草叢。

13 用揉成一團的保鮮膜沾取 **E**，按壓在 12 所畫的草的範圍上。

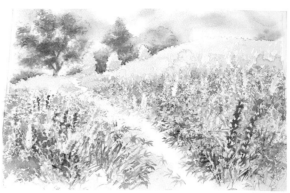

14 用和 12 ～ 13 一樣的方式畫完整座山丘。

POINT 近景要比較仔細地描繪。

15 用噴霧器（小）在遠景的山丘上噴水。

POINT 在水分乾掉之前，一口氣完成 16 ～ 18。

16 在右側上方，以點狀畫上淡淡的 Transparent Yellow。

POINT 直到 20 為止都要留意不要破壞了魯冰花的樣子。

17 右側下方部分以點狀畫上淡淡的 Phthalo Turquoise。

18 左側遠景的山丘和下方的陰影部分也要以點狀畫上淡淡的 Phthalo Turquoise。

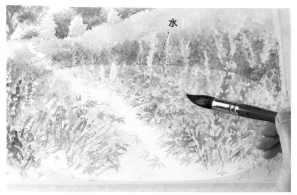

19 用噴霧器（小）在近景的山丘上噴水，然後以 Viridian 上色。

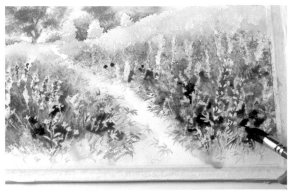

20 在陰影處以 Permanent Sap Green、Perylene Green 描繪。

描繪近景的花朵

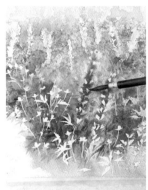

21 待整體完全乾燥，就用手指輕輕摩擦，將留白膠剝除。在右側的 2 株魯冰花上刷上水分，再以 Opera Rose、French Ultramarine 上色。

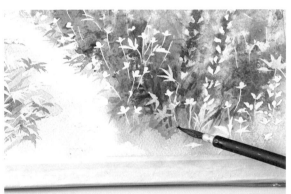

22 在右側近景的草上以 **B** 上色。

最後修飾

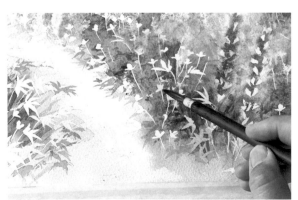

23 用 Imidazolone Lemon 描繪黃色花朵。

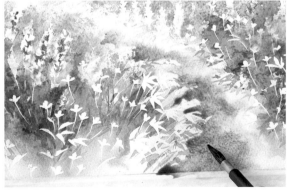

24 在道路上刷上水分。因為右側是光線照射到部分，所以只要刷在左側就好。接著用 **F** 描繪草的陰影處並渲染開來。用和 **22**、**23** 相同的方式，隨機在各處描繪草和花朵，為整體進行最後的調整。

原野與植物 其他作品

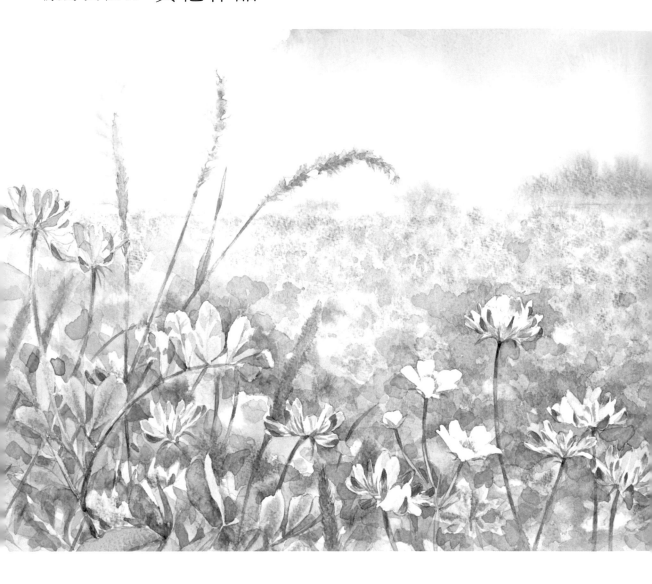

櫻花園

這是一幅我在野外描繪的速寫。櫻花和油菜花不使用白色顏料，而是以面相筆仔細描繪、保留紙張原有的白色。之後再淡淡地上色，呈現出透明感。

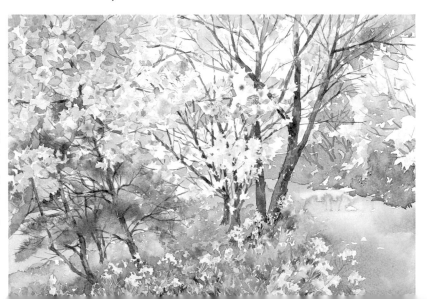

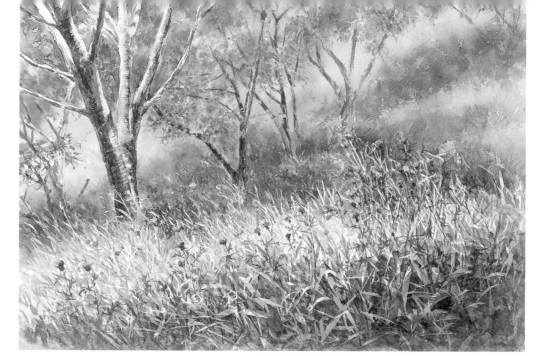

野地的大薊

確實畫出樹幹和草原的陰影，以表現
出光線。遠景的草原要柔和地渲染。

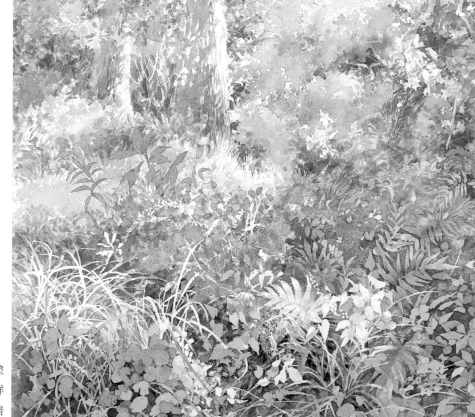

蓮花田

從和花朵的高度相當的
低矮視野望出去的景
色。遠處花朵的粉紅色
彷彿互相融合。

草影

中心的草叢要在陰影部分塗
上補色的紫色，使其更顯鮮
豔。其他地方則要降低明暗
的對比，畫得比較平面。

本書刊載的草稿

以下是本書有介紹畫法的作品草稿，各位可以此
為參考描繪草稿（P.20），或是臨摹草稿（P.18）。

如果要臨摹，請沿著紅線放大影印後使用。
實際的放大比例標示在每一幅草稿中，請
變更成原尺寸或自己喜歡的尺寸。

近景 **樹**
沐浴在光中的樹葉 P.24

遮蓋的部分

原尺寸為放大約130%

近景 **草**
茂密的野草 P.28

遮蓋的部分

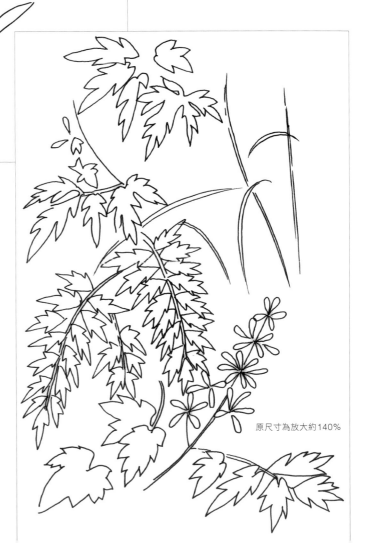

原尺寸為放大約140%

遮蓋的部分

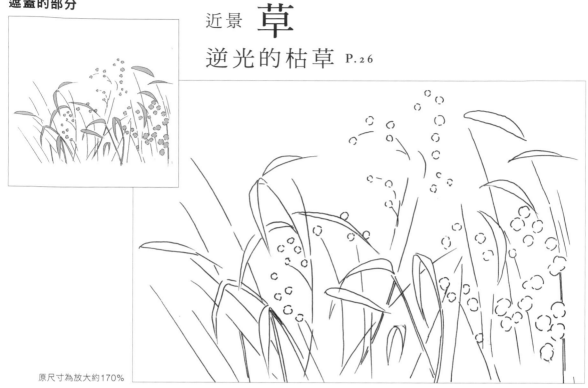

近景 **草**

逆光的枯草 P.26

原尺寸為放大約170%

近景 **花**

群生的大波斯菊 P.30

遮蓋的部分

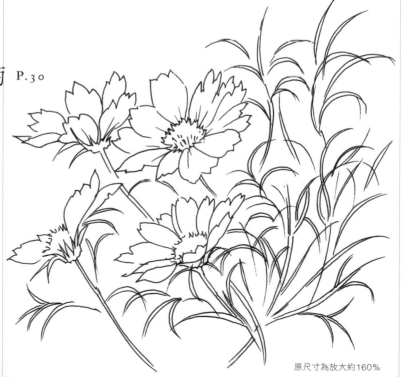

原尺寸為放大約160%

＊由於會一邊調整一邊完成，因此本書刊載的完成作品未必會和草稿一模一樣。

＊有些作品因為沒有描繪草稿就直接開始作畫，所以沒有收錄在這裡，還請見諒。

近景 花
小花與瑪格麗特 P.32

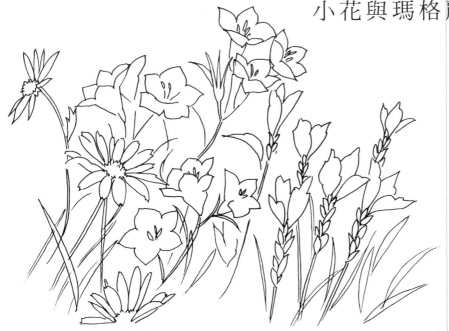

遮蓋的部分

原尺寸為放大約150%

中景 樹
初夏的樹木 P.40

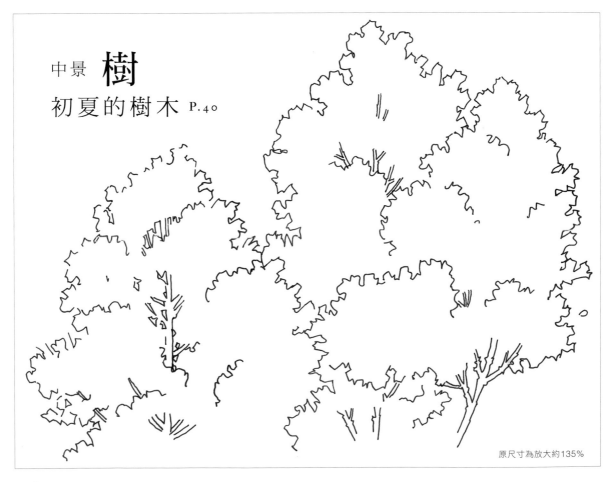

原尺寸為放大約135%

中景 **草**
初秋的草叢 P.42

遮蓋的部分

原尺寸為放大約160%

原尺寸為放大約130%

中景 **花**
玫瑰花叢 P.44

＊由於會一邊調整一邊完成，因此本書刊載的完成作品未必會和草稿一模一樣。
＊有些作品因為沒有描繪草稿就直接開始作畫，所以沒有收錄在這裡，還請見諒。

中景 **花**
花朵盛開的櫻花樹 P.47

原尺寸為放大約135%

遠景 **花**
高大的花朵 P.6o

原尺寸為放大約110%

藍天與樹木 P.68

原尺寸為放大約150%

＊由於會一邊調整一邊完成，因此本書刊載的完成作品未必會和草稿一模一樣。

＊有些作品因為沒有描繪草稿就直接開始作畫，所以沒有收錄在這裡，還請見諒。

夕陽下的大海與樹叢 P.72

原尺寸為放大約150%

雨中湖泊 P.78

原尺寸為放大約150%

倒映樹影的蓮花池 P.82

原尺寸為放大約210%

遮蓋的部分

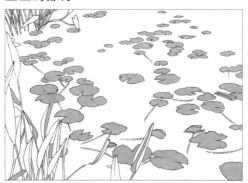

溪谷 P.86

原尺寸為放大約175%

＊由於會一邊調整一邊完成，因此本書刊載的完成作品未必會和草稿一模一樣。

＊有些作品因為沒有描繪草稿就直接開始作畫，所以沒有收錄在這裡，還請見諒。

花之門 P.92

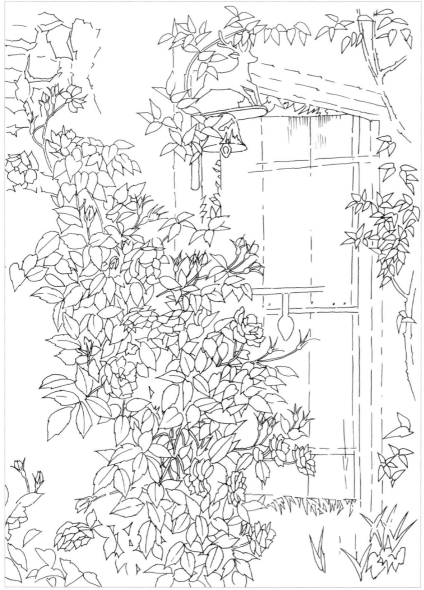

原尺寸為放大約210%

遮蓋的部分

小庭院 P.96

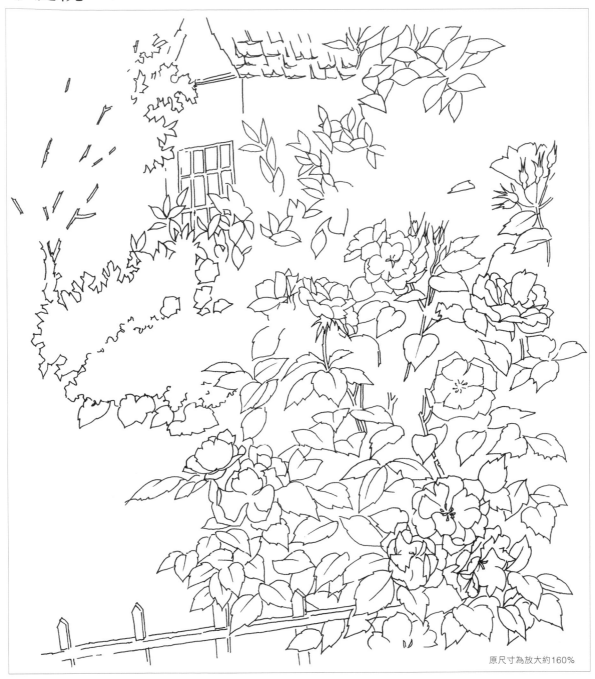

原尺寸為放大約160%

野地的瑪格麗特 P.102

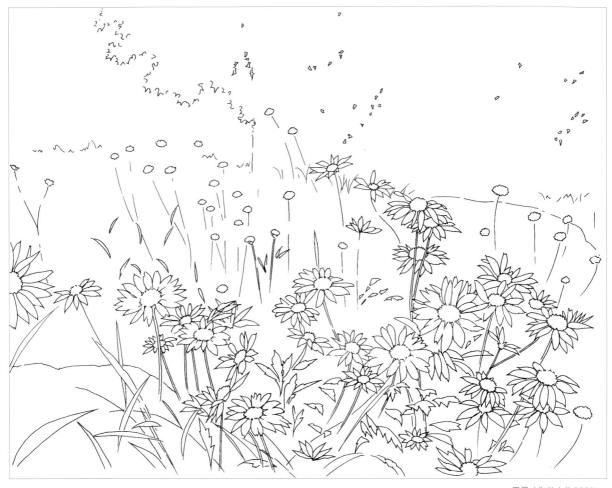

原尺寸為放大約220%

遮蓋的部分

魯冰花山丘 P.107

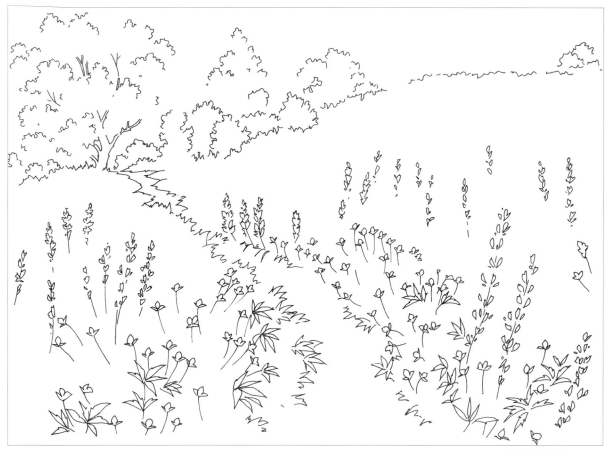

原尺寸為放大約210%

遮蓋的部分

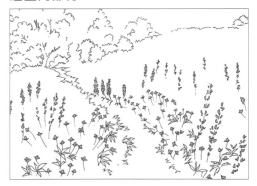

＊由於會一邊調整一邊完成，因此本書刊載的完成作品未必會和草稿一模一樣。
＊有些作品因為沒有描繪草稿就直接開始作畫，所以沒有收錄在這裡，還請見諒。

日文版STAFF

編輯、製作
後藤加奈（株式會社Robitasha）

攝影
天野憲仁（株式會社日本文藝社）

AD
三木俊一

設計
廣田 萌（文京圖案室）

印務
丹下善尚（圖書印刷株式會社）

星野木綿

1969年出生於日本福岡。1995年東京藝術大學研究所美術研究科工藝主修畢業。在大學裡學習染織，之後進入京都的友禪工房工作。2006年起，每年都會在北九州舉辦個人作品展。現在於八幡開設水彩畫教室。定期在新宿、大阪、名古屋、大分等地舉辦工作坊。著有「いちばんていねいな、花々の水彩レッスン」（日本文藝社）。日本透明水彩會（JWS）會員。

Grassbird工房
http://www.muse.dti.ne.jp/grassbird/

ICHIBAN TEINEI NA, SHOKUBUTSU NO ARU
FUKEI NO SUISAI LESSON
© Yu Hoshino 2019
Originally published in Japan in 2019
by NIHONBUNGEISHA Co.,Ltd., TOKYO.
Chinese translation rights arranged through
TOHAN CORPORATION, TOKYO.

初學者也能快速上手！
透明水彩風景技法

2019年7月1日初版第一刷發行
2022年8月15日初版第三刷發行

作　　　者　星野木綿
譯　　　者　曹茹蘋
主　　　編　楊瑞琳
特 約 編 輯　黃嫣容
發 行 人　南部裕
發 行 所　台灣東販股份有限公司
　　　　　　＜地址＞台北市南京東路4段130號2F-1
　　　　　　＜電話＞(02)2577-8878
　　　　　　＜傳真＞(02)2577-8896
　　　　　　＜網址＞http://www.tohan.com.tw
郵 撥 帳 號　1405049-4
法 律 顧 問　蕭雄淋律師
總 經 銷　聯合發行股份有限公司
　　　　　　＜電話＞(02)2917-8022

購買本書者，如遇缺頁或裝訂錯誤，
請寄回調換（海外地區除外）。
Printed in Taiwan

TOHAN

國家圖書館出版品預行編目資料

初學者也能快速上手！透明水彩風景技法 / 星野木綿
　著；曹茹蘋譯. -- 初版. -- 臺北市：臺灣東販, 2019.07
128面；18.2×25.7公分
譯自：いちばんていねいな、植物のある風景の水彩レッスン

ISBN 978-986-511-052-9(平裝)

1. 水彩畫 2. 風景畫 3. 繪畫技法

948.4　　　　　　　　　　　　　　108008809